劉振祥的
雲門影像
敘事

前後

Cloud Gate: in a photographer's memory

In Between TheMoments

一九八七年，劉振祥開始
參與雲門舞集的攝影工
作。

他的鏡頭，從南京東路巷
內一處公寓裡的狹小排練
場開始，跟到八里大排練
場。從後台的工作人員，到
台前與台後的舞者，到
場下的觀眾。

他著著舞者，受傷，
累垮，喘息，登上世界各國的表
演殿堂，走進台灣醫療院
所、學校與鄉鎮社區。

八里排練場大火之後，雲
門的腳步沒有停，繼續執
行預定的計畫。

劉振祥的快門也沒有停。
他繼續記錄雲門，那些安
靜卻迅速的動作，柔軟但
堅強的身影。

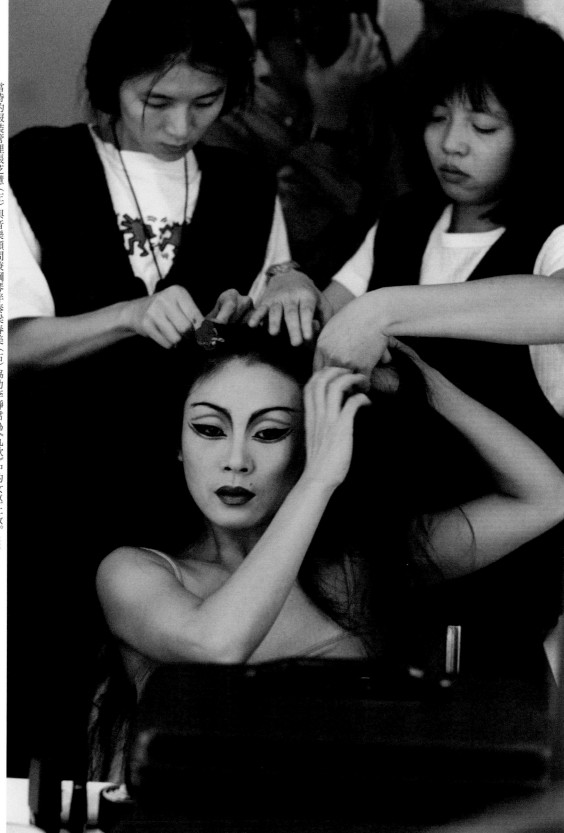

Chenhsiang Liu

劉振祥

1963——生於台北。1983——舉辦第一次個展「問劉二十」於爵士藝廊。1986——為電影《戀戀風塵》、《恐怖份子》拍攝劇照。1987——擔任中國時報系《時報新聞週刊》攝影編輯,開始為「雲門舞集」拍攝舞蹈照片。1988——擔任自立報系《台北人》月刊攝影主編、自立報系政經研究室研究員。舉辦第二次個展「解嚴前後」。1989——擔任《自立早報》攝影主任,出版《台灣攝影家群像》(躍昇出版)個人專集。並於清華大學藝術中心舉辦第三次個展「工作、創作」。1990——參與廈門藝廊「人間異象」四人攝影展及「看見與告別」九人攝影展。1993——告別報社參與「誠品六人展」於誠品藝文空間。參與「雲門快門20」攝影展巡迴全台。 1996——參與「Visions of Taiwan」攝影展於紐約、巴黎。 1997——「巴掌仙子」早產兒攝影展。任季刊《台灣美學文件》攝影總監。成立攝影工作室「文件工場」。2000——出版《台灣有影》個人攝影專集,舉辦第四次個展「新港造像」,新港文教基金會。 2003——參與「又見v-10視覺藝術群30年大展」於台北市立美術館。 2005——「想象風景」攝影個展於台北東之畫廊。「台上台下‧10年攝影回顧」於國家音樂廳文化藝廊。2006—— 參與「彼岸——看見台灣二十家攝影大展」於北京、上海。 2007——誠品劇場生活店「後台風景」攝影展。2007 個展「觀‧渡」劉振祥鏡頭下的北藝大攝影展於關渡美術館。 2008——參與「回顧與前瞻」二十週年慶特展於清華大學藝術中心。個展「滿嘴魚刺」《停車》電影攝影展於誠品信義店。出版《滿嘴魚刺》個人攝影專集。

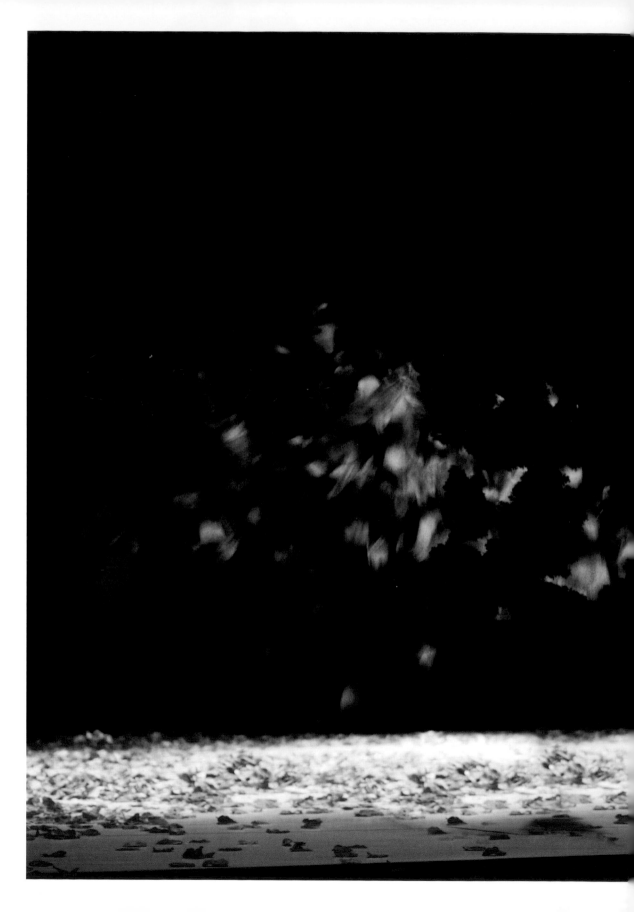

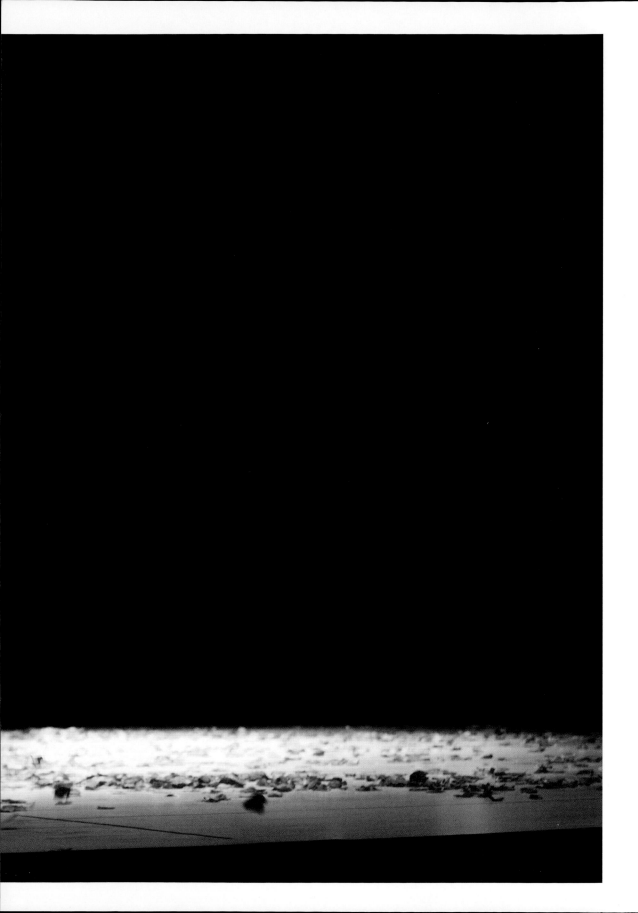

七○年代的台灣，像林懷民這樣的世家子弟，不是學、醫科，就是念法律從政，但這位早慧的感性青年工完全悖逆取得社會會讀理工，赴美讀，那股靈魂深處的不安，竟然促使他有點不自量力地想用舞蹈來參與社會。主流價值，後來的碩士學位，。

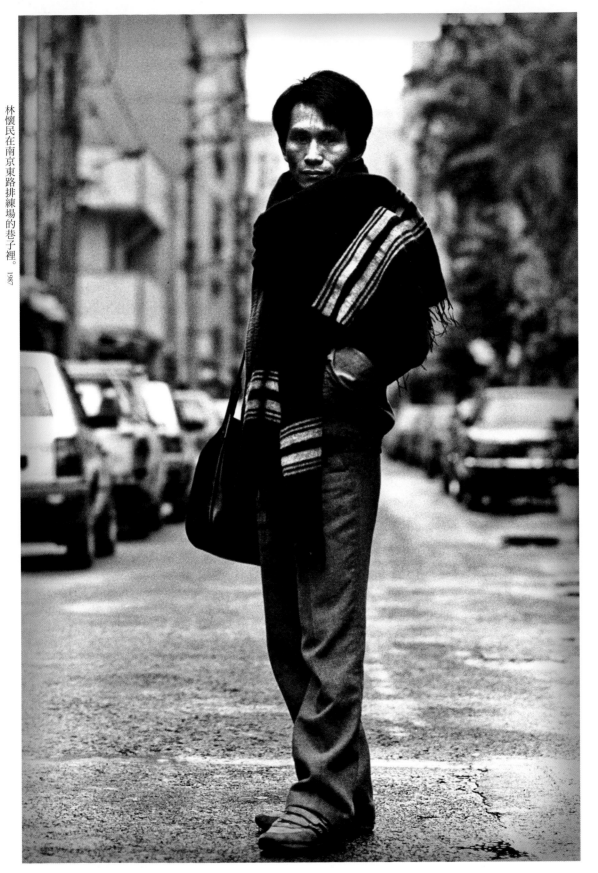

林懷民在南京東路排練場的巷子裡。 1987

初衷

2OO8年2月23日下午，陰雨。

怪手轟轟巨聲舉起，八里排練場的「殘骸」被一手手挖掉，雲門舞集第四個家的十六年就這樣人間蒸發了。

西方舞評家注意到雲門一個有趣的現象：舞作中很少有抬舉的動作。從古典芭蕾到現代舞，西方舞蹈中舞者常常被高高抬起，雲門極少抬舉。外人不知道的是，直到搬家八里之前，雲門的排練都在台北的公寓房舍進行。屋頂很低，人被舉起來碰頭碰腦。抬舉的動作逐漸從林懷民的編舞幻想中消失。到了八里排練場，總算有了近六米高的屋頂，但雲門風格已定：舞者蹲沉，向下扎根。

雲門創團三十六年，仍是台灣唯一的全職專業舞團。這個現象說明了一件事：專業舞蹈在台灣扎根是一件艱難的工作。雲門創團以來困難不斷，2OO8年大年初五的大火燒掉了駐足十六年的八里大排練場，給舞團帶來更艱巨的考驗。

雲門誕生於1973年。那是一個變動的時代。台灣先後經歷了退出聯合國、與日本斷交，逐漸被孤立於國際社會之外；島內則掀起了鄉土文學論戰、民歌採集運動。十四歲就發表文學創作、曾以《蟬》被譽為「具有可怕的才華」的小說家林懷民負笈美國，人在海外更看明白台灣的處境。參加過保釣運動的林懷民回到台灣，希望回報「曾滋養過他的故鄉」。

七〇年代的台灣，像林懷民這樣的世家子弟不是學法律從政，就是念醫科、讀理工，但這位早慧敏感的青年完全悖逆了社會的主流價值，赴美取得碩士後，那股靈魂深處的不安竟然促使他有點不自量力地想用舞蹈來參與社會。

返國任教於政大新聞系的林懷民也受邀赴文化學院教授舞蹈課，吸引了幾位愛跳舞到不惜跟家人反目的女子。這些年輕女孩居然沒被那滿腹理想又氣盛、「暴君」般的林懷民給嚇跑；相反地，當他帶著這幾位學生在美國新聞處一邊汗流浹背示範現代舞動作，一邊激動地演講道，「台灣需要一個專業現代舞團到學校社區演出……希望有天能中國人作曲，中國人編舞，中國人跳給中國人看」，台下數百位年輕人個個雙眼晶亮，以熱情的掌聲回應。

那是台灣文化土壤貧瘠的年代，許多與林懷民同輩的藝術創作者往往自掏腰包湊錢，舉辦各種作品發表會與對談。1973年，五位志趣相投的藝術家吳靜吉、許博允、李泰祥、溫隆信和林懷民，籌備「六二藝展」。找不到經費，藝展腰折。不久後，時任省立交響樂團團長的音樂家史惟亮邀約林懷民和他的學生，在「中國現代樂府」演出，還以私人身分向交響樂團預支一筆經費給他們。

林懷民翻遍史籍，在《呂氏春秋》中找到「雲門」這兩個字，這個中華民族史最古老的舞名，就成了台灣第一支專業現代舞團的團名。

雲門的第一個排練場，處藏於台北市信義路四段巷弄間。這個二十五坪的小公寓，屋頂不過兩米，一跳群舞就轉身困難，樓下是一家麵店。舞者夜以繼日練舞，每到夏天，揮汗如雨下，全身濕濕黏黏的，簡直是熱鍋裡翻滾的麵條。就在這個小公寓裡，雲門煮出了1973年9月的創團公演。台北的首演場因為有人拍照，林懷民憤然落幕重來，驚動了全場觀眾。

林懷民骨子裡，要扭轉台灣人那「竹竿逗菜刀」的「將就文化」。他從來就知道中國文化絕不等同於海外唐人街那種廉價的「宮燈與屏風」，台灣文化也從來不是簡單地掛上「牛車輪與蓑衣」。他要台灣人能好整以暇坐下來看一場演出，他更希望透過舞蹈這媒介擴大台灣人的格局視野。二十年後，雲門在城鄉推出大型戶外公演，數萬觀眾秩序井然，演出後，地上不留一張紙屑，讓來自歐美與大陸的訪客歎為觀止。

信義路時期，林懷民大量從中華文化裡吸取古典素材，作為創作養分。這段期間的代表作包括《寒食》、《哪吒》、《奇冤報》、《烏龍院》、《盲》，同時，還有鄭淑姬編的《待嫁娘》，何惠楨到嘉義田野採風編排的《八家將》。

《八家將》的出現，是雲門挖掘自我與台灣的濫觴；雲門人幾度南下，走入民間，在裊裊香煙中，虔誠肅穆地領會與觀察普羅民眾的信仰力量。《八家將》的素材後來融入林懷民1979年創作的《廖添丁》，1997年的《家族合唱》中的乩童再見八家將的舞步。

1975年，曾任四任總統的蔣介石辭世，嚴家淦繼任那年，台灣的政治反對運動逐漸炙熱起來。這年，雲門遷往位於承德路的二十八坪大的公寓，這第二個家空間稍微大一點，天花板還是不夠高。

在這個新的排練場，林懷民構思兩年、修改無數次的《白蛇傳》誕生了。這齣舞劇以獨特新穎的手法，融合了京劇身段與西方現代舞，舞者肢體活靈活現，纏綿悱惻美不勝收。這是雲門第一部海內外矚目的經典之作，也賦予台灣文化新的面貌。

這段時期，雲門許多創作素材來自於中國傳統戲曲。1976年，為兒童編作的歌舞劇《小鼓手》，邀請小大鵬學生同台演出京劇基本動作，轟動一時，讓傳統戲曲找回年輕的觀眾。雲門還推出了「民俗與雲門」的表演。在那把「原住民」稱為「山胞」的年代，林懷民卻認為，原住民「樸拙有力的歌舞」「是值得尊重、珍惜、保存的活文化」。雲門從屏東泰武鄉請來平均年齡五十五歲的排灣族人，歌聲嘹喨共鳴十足地唱出〈送嫁〉、〈飲酒歌〉、〈豐年祭〉，撼動了台北中山堂滿座的觀眾。

雲門能見度愈來愈高，但財務壓力還是很難紓解。為了讓這個華人第一支專業現代舞團隊能走得更遠，1976年，在葉公超的號召下，雲門籌措到一筆可以略解燃眉之急的基金。但經營舞團的壓力未曾稍減。二十多歲的林懷民一肩扛起編舞、行政、財務籌措等負擔，面臨跑三點半的現實問題，有時連排練室的租金也找不出來。1977年林懷民在國父紀念館演出《盲》的時候，小腿肌肉斷裂，身心俱疲的他再也撐不下去了，他選擇暫時OFF，留下團員們自力救濟繼續演出。

滯留海外這段時間，林懷民不曾須臾忘卻處在艱困時期的台灣，他一邊如海綿般吸納藝術和行政知識，一邊想著能為台灣做些什麼？一年後，他出現在後台，幾位「自力更生」的女舞者們驚聲高呼。

林懷民回國的第一件事是搬家。

雲門第三個家落在南京東路四段一三三巷六弄一間約三十坪的公寓，樓下是電子公司與幼稚園，這一待就是十一年。十一年間，台美斷交、中壢事件、美麗島事件，是台灣風雨飄搖的時期，林懷民編了《薪傳》、《廖添丁》、《我的鄉愁，我的歌》、《紅樓夢》、《春之祭禮》等舞作，在亂局中尋找文化認同。

《薪傳》是林懷民在美國沉潛十個月所孕育出來的代表作。為了準備這支描述先民橫渡黑水溝來台拓荒的移民史詩，他帶著舞者走出侷促的排練場，齊集新店河畔動手搬石頭，領會先民那種「篳路藍縷，以啓山林」的拓荒精神，還在颱風天趕往屏東佳洛水，在狂風驟雨中迎著風浪，揣摩「柴船渡烏水」的情境。

　　1978年12月16日，《薪傳》在林懷民故鄉嘉義的首演，正是台美斷交日。在恆春老歌手陳達那黯啞滄桑的「思啊想啊起……」的歌聲中，雲門舞者竭力拚搏，揭開序幕，六千嘉義觀眾的鼓掌像水滴入高溫鍋般炸了開來，那是一種集體情感的凝聚，林懷民在後台大哭。

　　在這段台灣最孤立的歷史轉捩點，《薪傳》從南到北不斷加演，撫慰了三萬五千名觀眾。

　　在《薪傳》首演的次年，雲門走向美國。1981年首度赴歐巡演。返國後財務仍然窘迫的雲門卻瘋狂展開下鄉演出的行程，與鄉鎮觀眾直接對話，從鄉親的掌聲與淚光找到繼續前行的力量。

　　面對台灣表演環境的貧瘠，年輕的雲門做出許多不自量力的工作。雲門在國外演出，看到後台人員專業的技術與態度，觀察別人的進步，思索台灣的環境，雲門著手展開舞台技術人員的培訓工作。1980年，由吳靜吉、林克華、詹惠登、卓明等人於大稻埕甘谷街成立雲門實驗劇場，培養舞台技術人員，之後，還發展出「雲門劇展」。雲門當年培養的一顆顆種子，如今已開枝散葉，成為台灣表演藝術界的主力軍。

　　八〇年代，「台灣錢淹腳目」，台北股市狂飆，鄉間民眾瘋狂簽賭大家樂，電子花車在婚禮與喪禮中演出，從零出發，建造一個國際舞團，為台灣文化扎根的林懷民疲累、灰心了。

　　1988年，他宣布雲門暫停，為社會拋下一個震撼彈。

　　暫停三年期間，林懷民的足跡踏遍印度、尼泊爾、中國大陸、美國。旅途中吸取的養分，特別是東南亞文化，日後成為《九歌》的主要素材。這段時間，多位雲門人包括溫慧玟，林克華，張贊桃，葉芠芠，羅曼菲等人也出國進修。林懷民說，「我覺得那都是命。大家一起出去，陸續回來。全員到齊，就匯聚了復出的能量。」

　　1987年，蔣經國宣布解嚴，同時，也批准離家四十年的老兵回大陸探親。1989年，回台小住的林懷民看到北京發生「六四民運──天安門事件」，迅速編作《輓歌》讓羅曼菲獨舞。1990年，柏林圍牆拆解，蘇聯等共產國家解體，遊走天涯的林懷民看到世界風起雲湧的改變，他想家了。

　　1991年，雲門復出，三度遷徙，落腳台北縣八里鄉。

雲門第三個家落在南京東路四段一三三巷六弄一間約三十坪的公寓，樓下是一間電子公司與幼稚園，這一年待就是十二年。

十一年、中壢事間，台美斷交、美麗島事件、風雨飄搖的時期，林懷民編了《薪傳》、《廖添丁》、《我的鄉愁，我的歌》、《紅樓夢》、《春之祭禮》等舞作，在亂局中尋找文化認同。

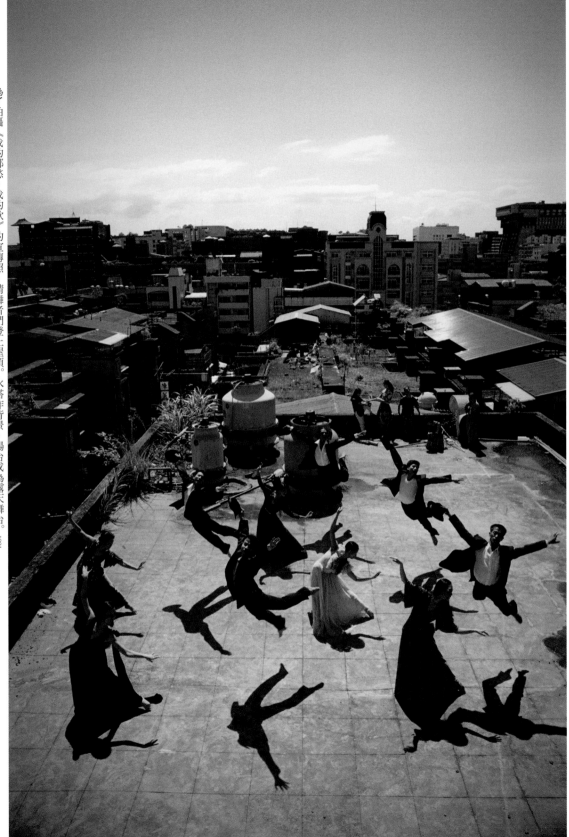

為了拍攝《我的鄉愁，我的歌》的宣傳照，請舞者們登上屋頂。水塔作背景，陽台成為露天舞台。 1991

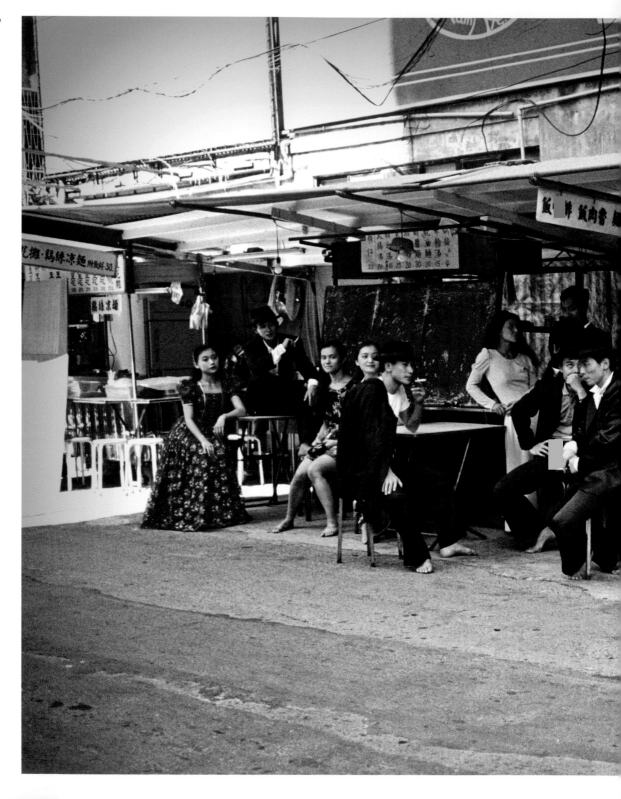

民色彩。
出舞照作，
拍照，麵攤
進巷子裡，
者下樓後，
照完之舞作
在頂樓拍攝
1991
的呈現，庶
繼續的走舞
，，宣傳
，，拍
後作樓
舞樓拍攝

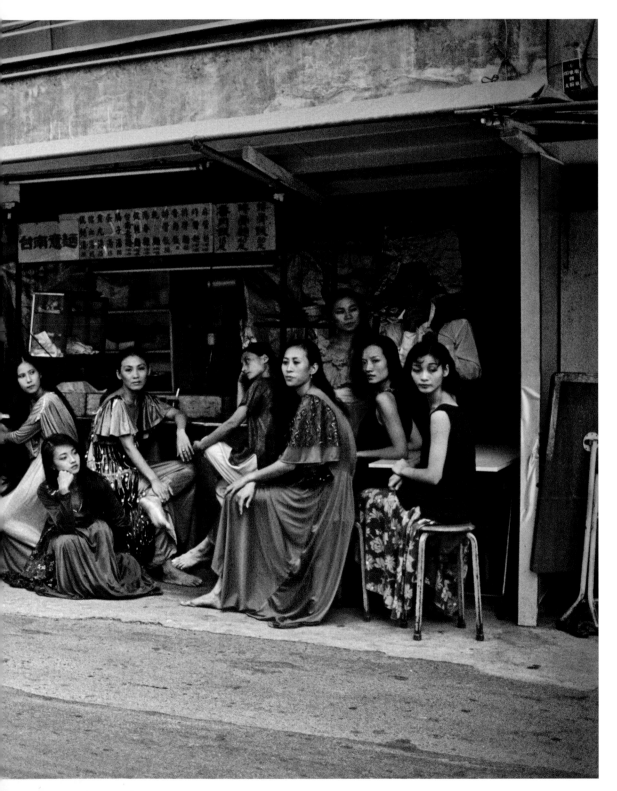

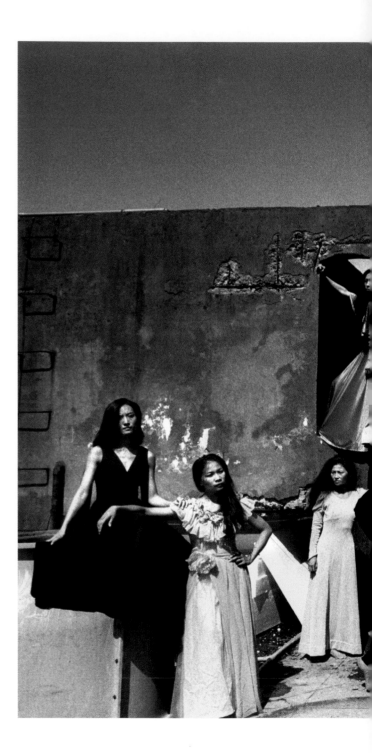

雲門復出首演《我的鄉愁，我的歌》（上方左起）吳義芳　曹桂興　洪誠政　湯力中　王維銘（下方左起）王守娟　余承婕　陳鴻秋　楊美蓉　鄧桂複　吳碧容　李靜君　陳秋吟　蕭賀文　張慈妤　張秀萍　張玉環　賴鈺茹。1991

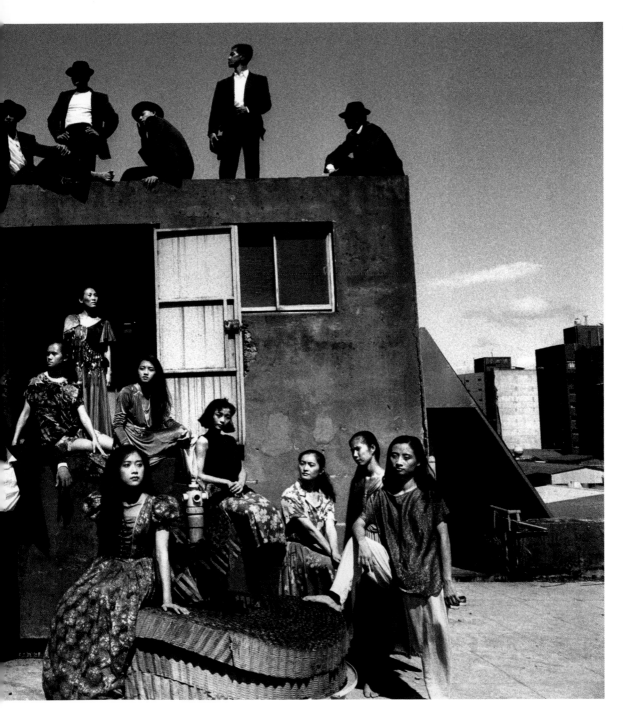

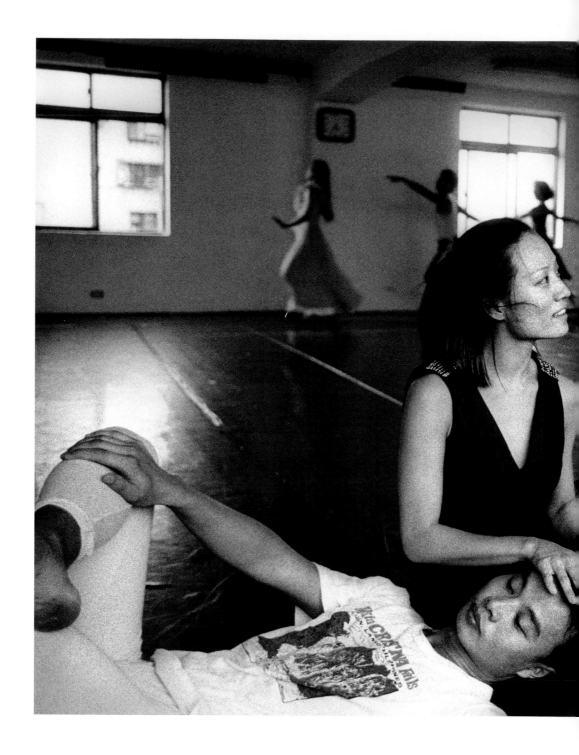

在南京東路的排練場，我的排練的《我的鄉愁我的歌》是洪誠政左前的我，與方是洪誠政前的的，與王守娟。1991

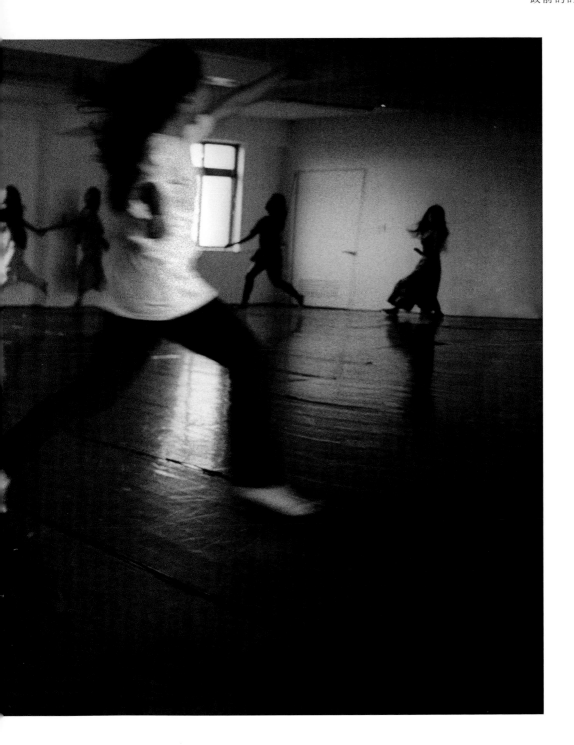

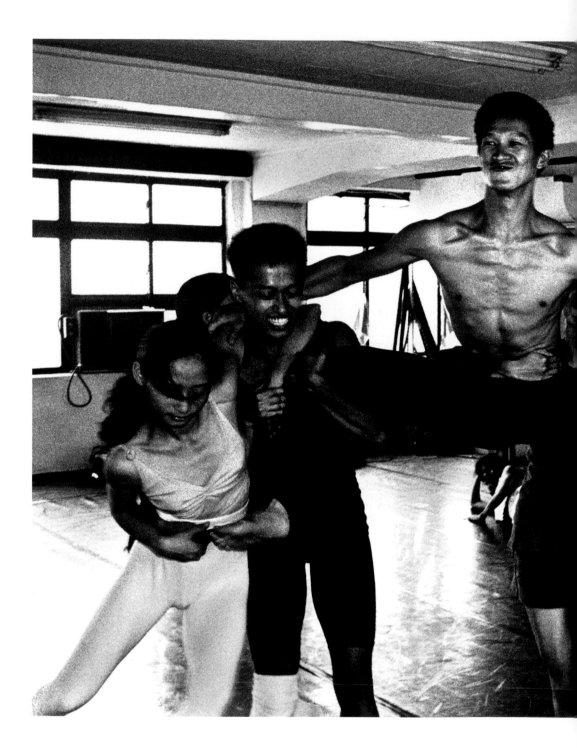

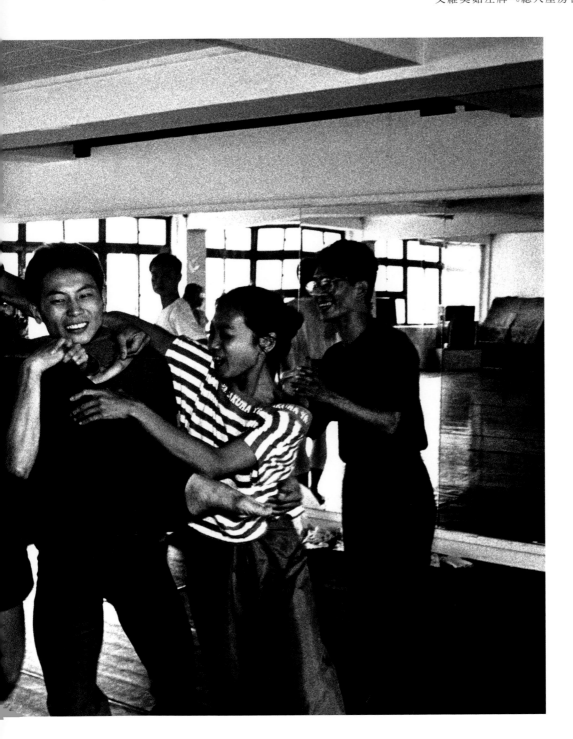

遷居八里之前，雲門都在台北門裡房屋頂台，總人屋很低，進行的公寓練舍，北進的練習是被碰頭碰腦舉起來。排練《明牌》（左起排練與換裝）與賴明中、王鈺茹、吳維賀、蕭義芳、湯力、銘文與林懷民。

1991

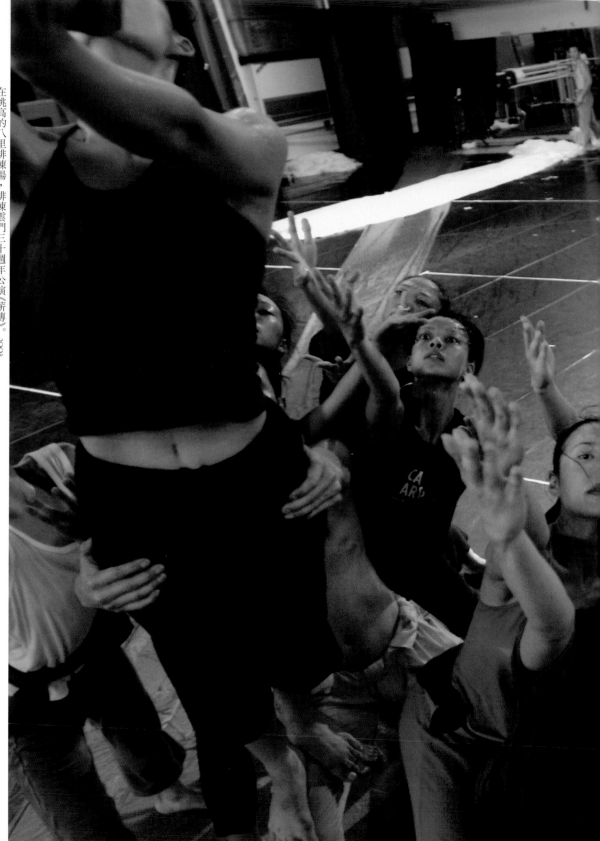

在挑高的八里排練場，排練雲門三十週年公演《薪傳》。2003

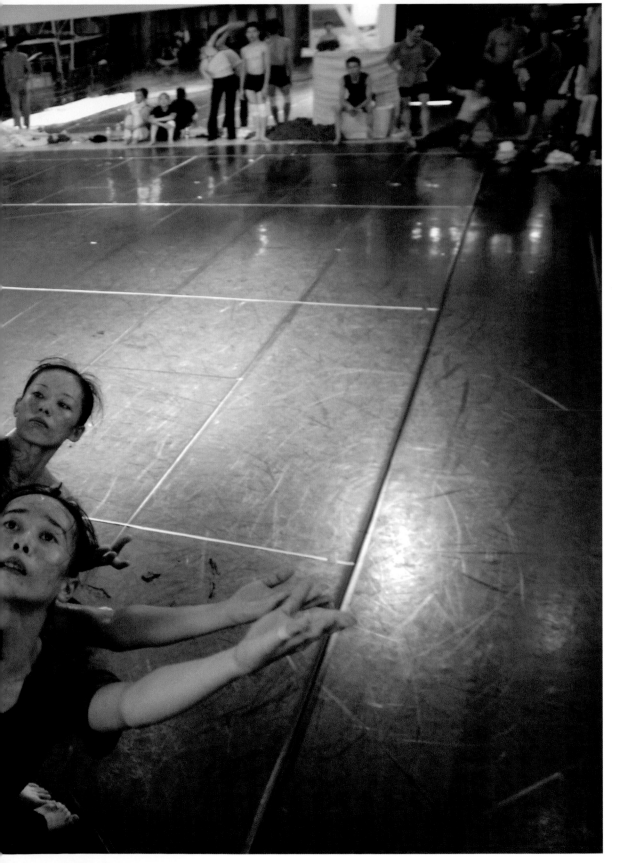

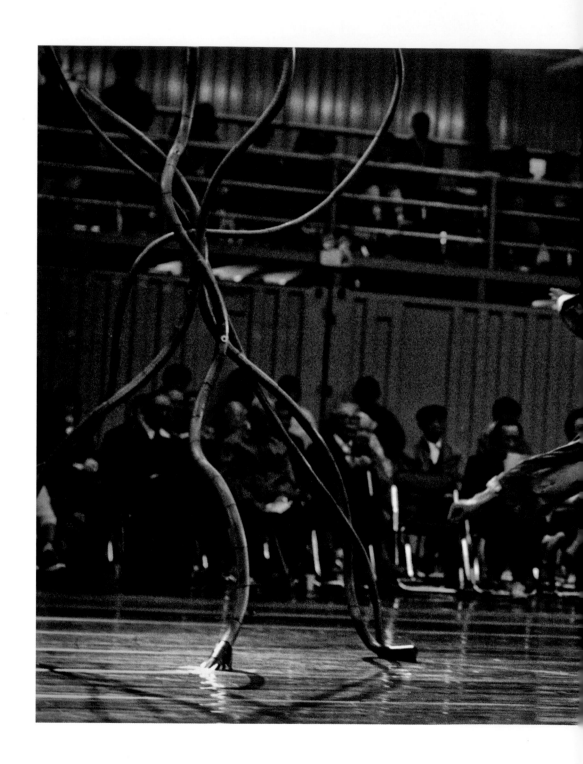

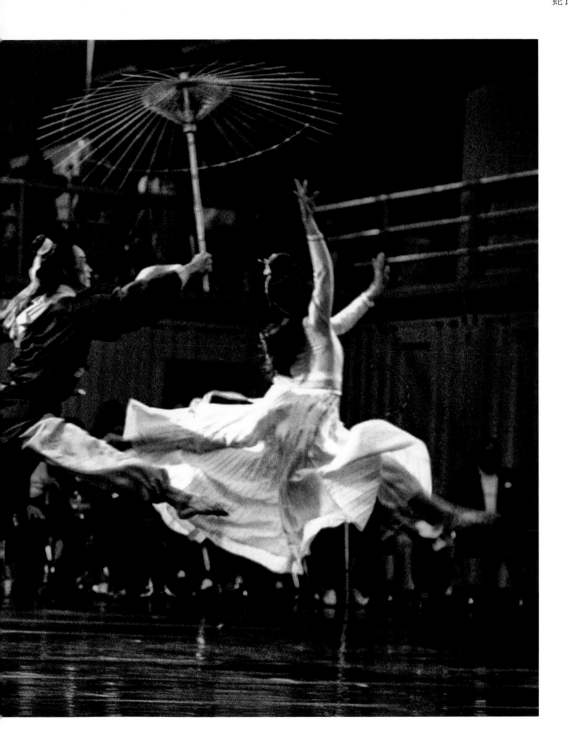

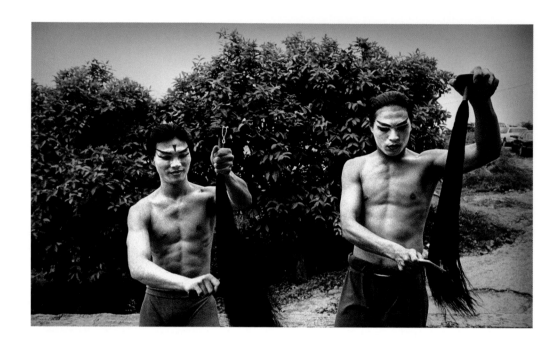

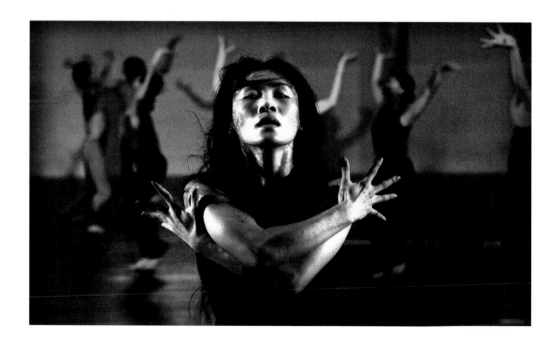

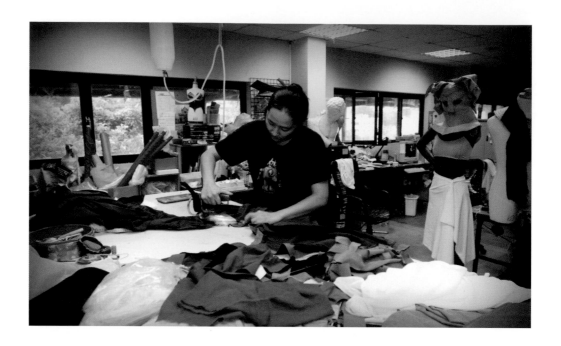

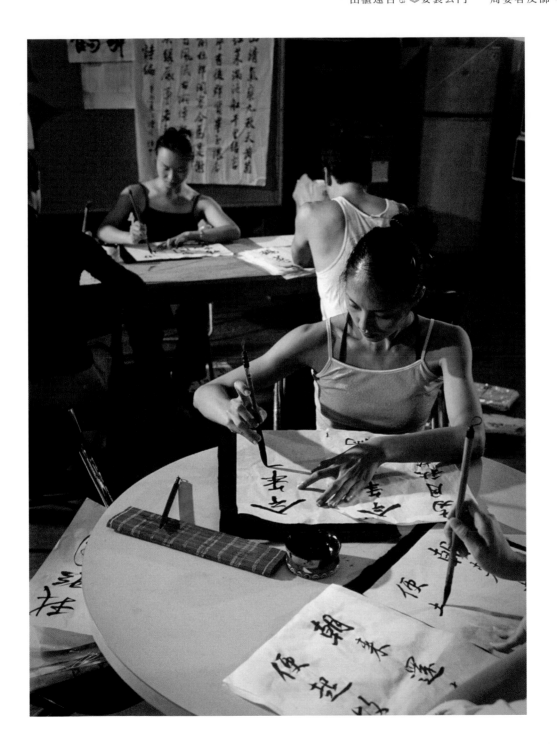

右起二〇〇
一年：每週
一下午，老
師皮鐵中下
緯走進舞蹈
指導林姿者
（前）與周
（後）。

黃書屋也
法指導進
《薪傳》
書法。2003

君偉萍
（前）
與周
（後）。

左上：雲門
十週年公門
前，何明晏
服裝
《薪傳》2003

演三左
管理舞台
的服裝下
整理，督：
左下郭舞台
監督遠
仙從貨
裡拉出演
道具。出櫃
2003

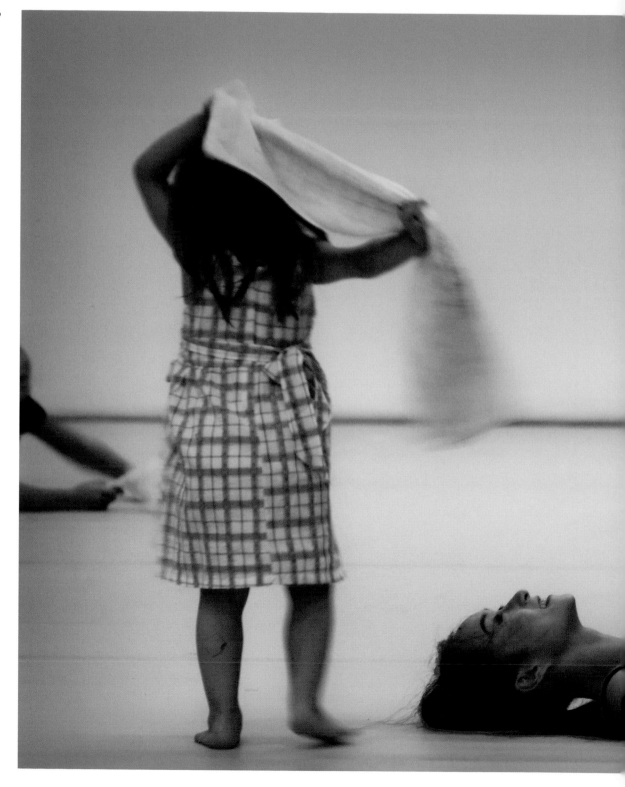

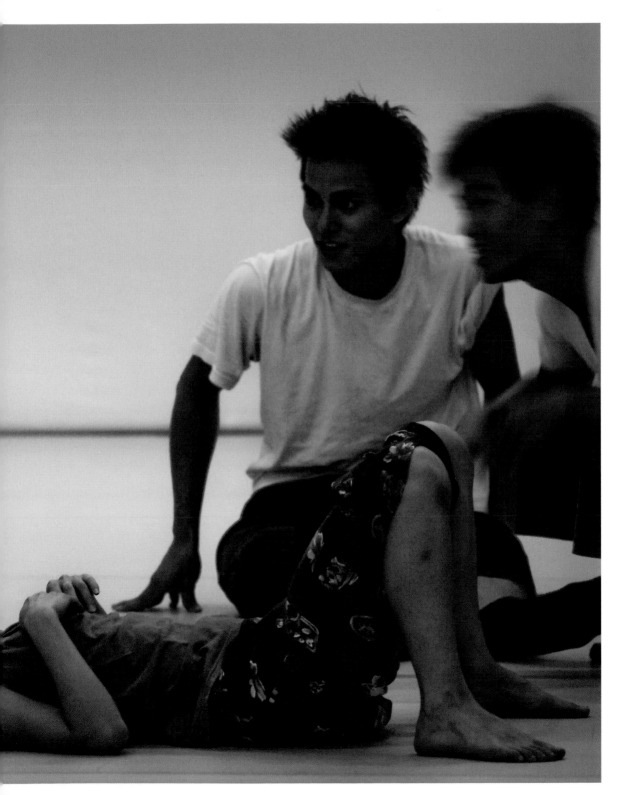

雲門排練場有一門排結束後。常排練的女孩子，彩排結束後，常有門排練場，毛巾跳起拿的瑄文結文兒邱萱怡文一旁觀賞。左，林佳宏（余建宏），和怡文舞著女，2003

宋超天來場練時熟舞上跟家
著摩，睡隨時，八天超
2003
一托狗。地，舞里跟群
起車兒排歪牠者排著的
回，跳完倒隨排練他狗

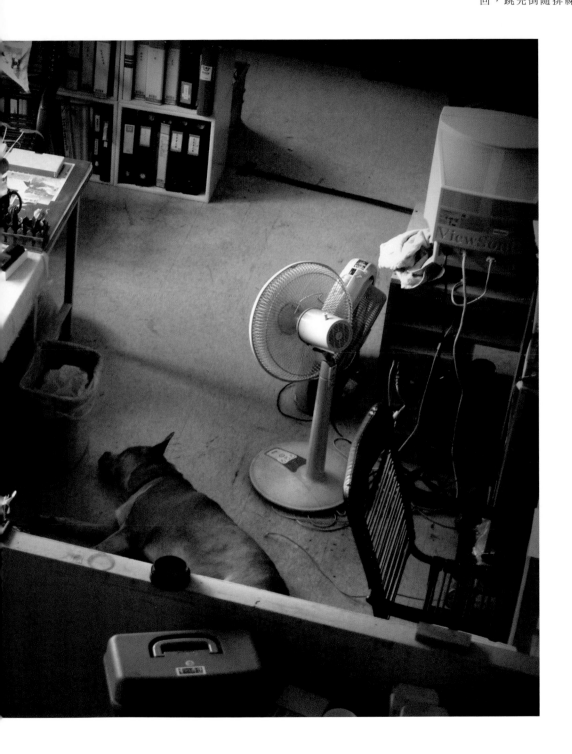

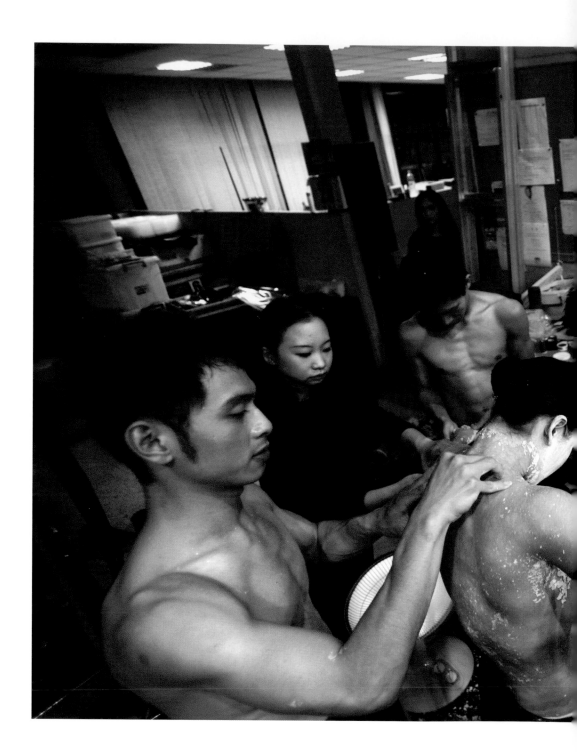

雲門二團的舞者全身塗滿了石膏，為瑞揚拍攝二○○五年的作品《將盡》宣傳照，也測試演出效果。拍攝完後舞者互相剝除背上的石膏塊。（左起）葉文志、溫祖容、伯祖威、張記嘉、榜張建明、黃俊文、廖祖儀。2005

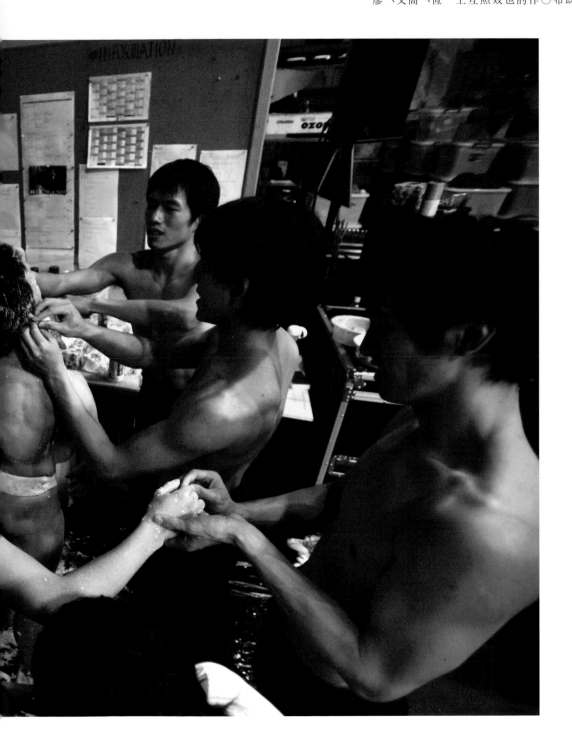

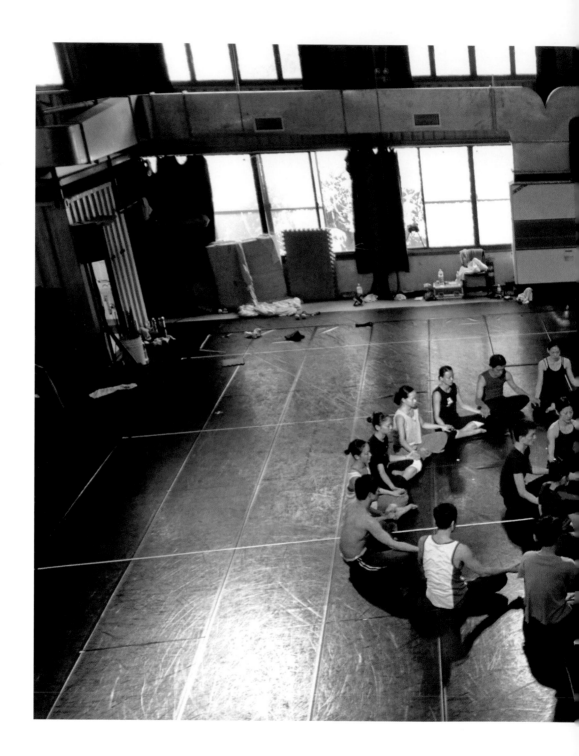

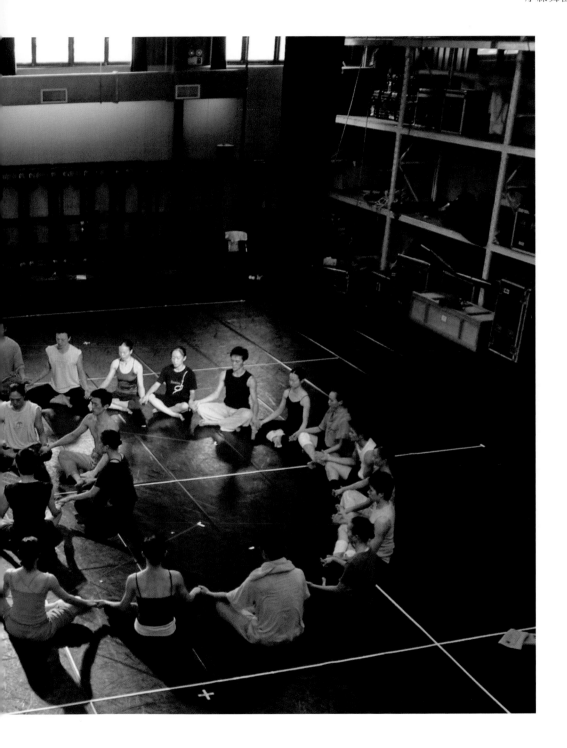

早期舞作，不管是《薪傳》或《紅樓夢》，「布景道具多以布料為主，不佔地方，演出時，「疊好儲存

裝箱就旅行去。」

離開市區雜亂的巷弄到了八里，面對遼闊的山和水河的大面與觀音淡到

民的自由而排練場的空間也提供了，落實幻想的條件。

水河頭壯，似乎與遼闊天，馬行空的馬行懷

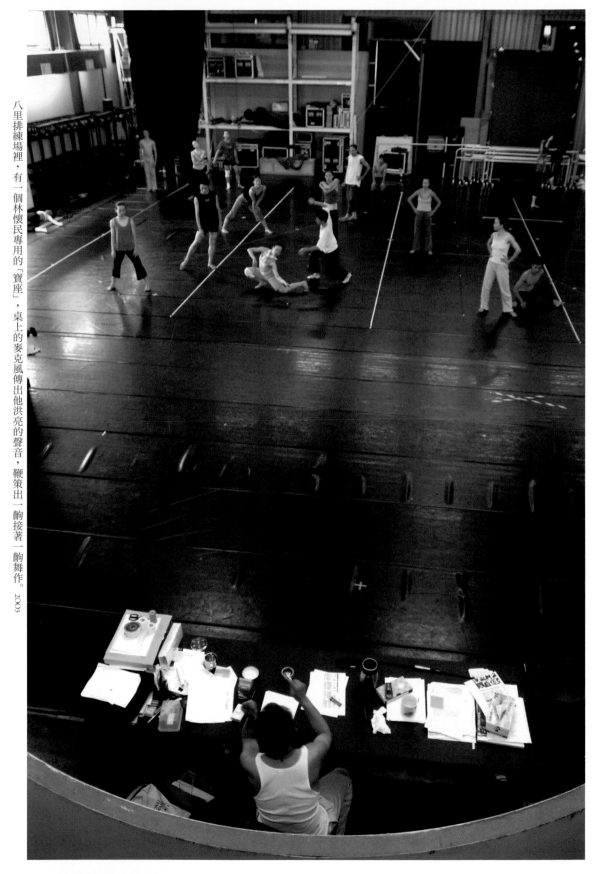

八里排練場裡，有一個林懷民專用的「寶座」，桌上的麥克風傳出他洪亮的聲音，鞭策出一齣接著一齣舞作。2003

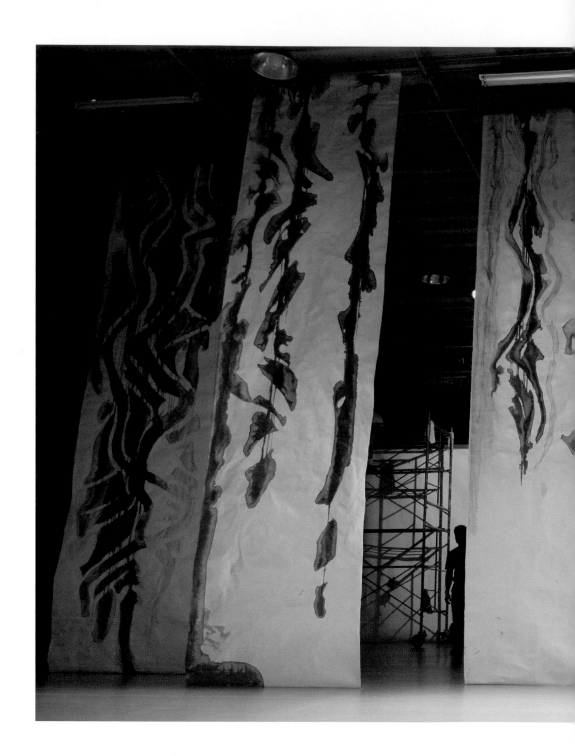

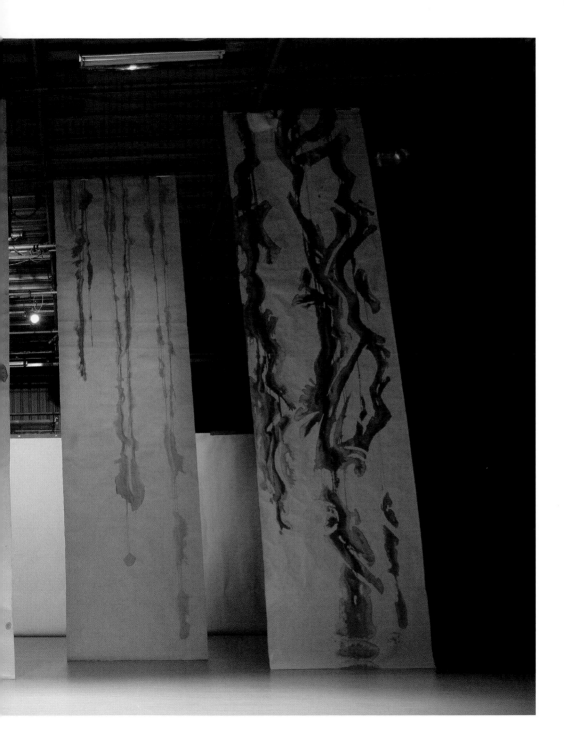

《狂草》的水
墨布景，從
天花板垂掛
而下。2005

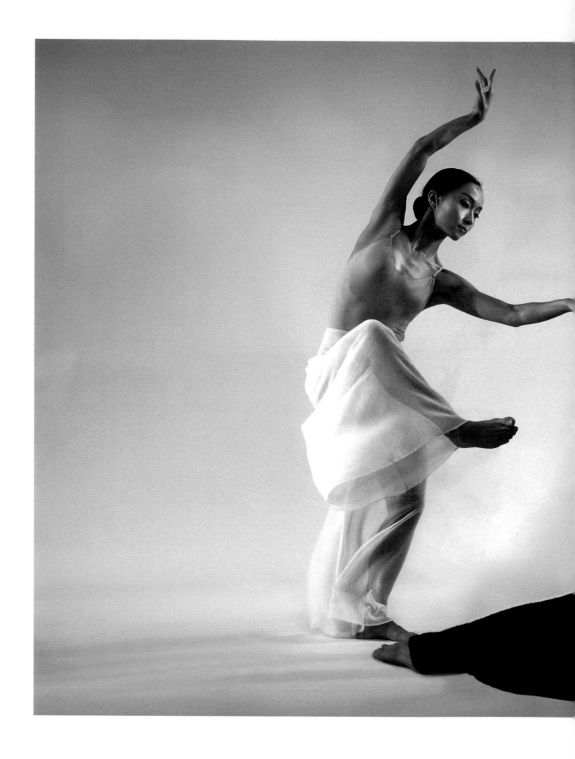

《行草貳》。
邱怡文與蔡
銘元。2003

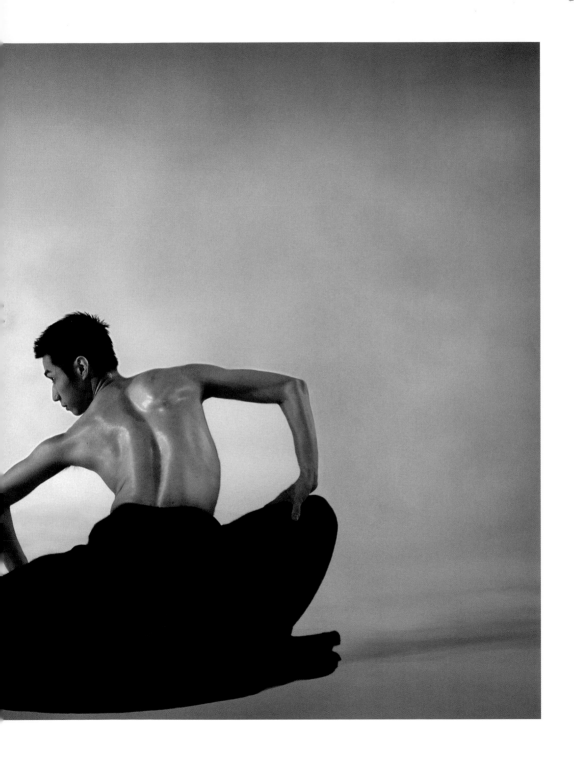

54

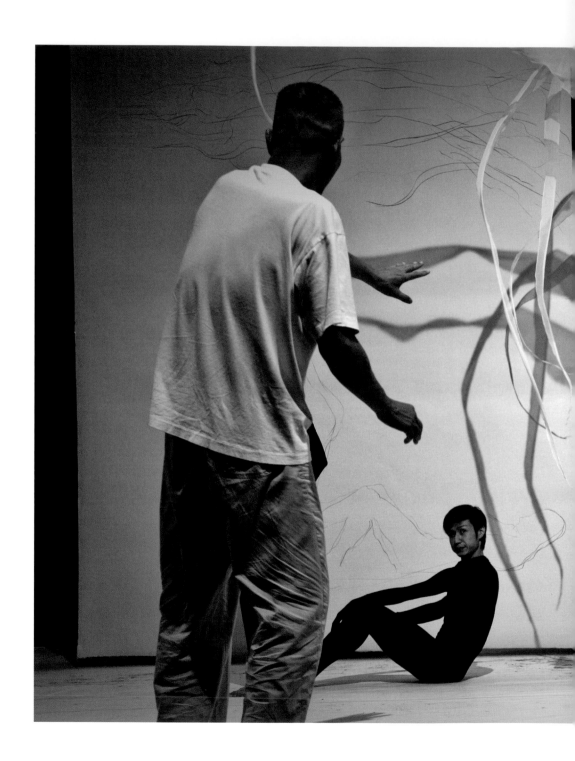

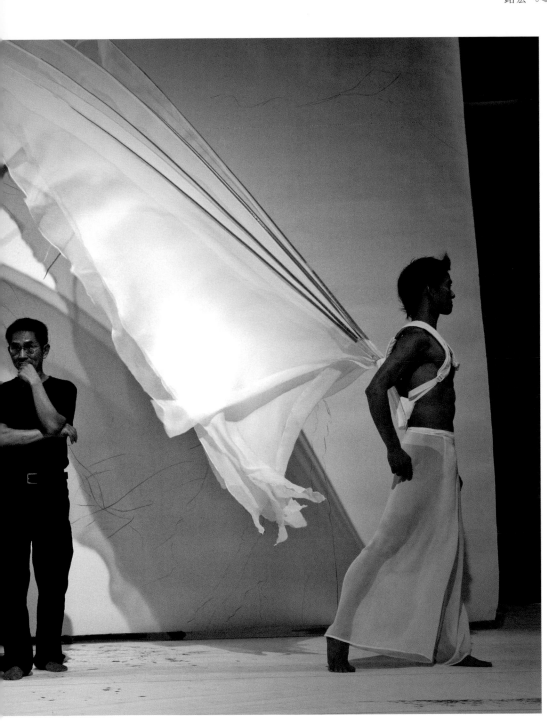

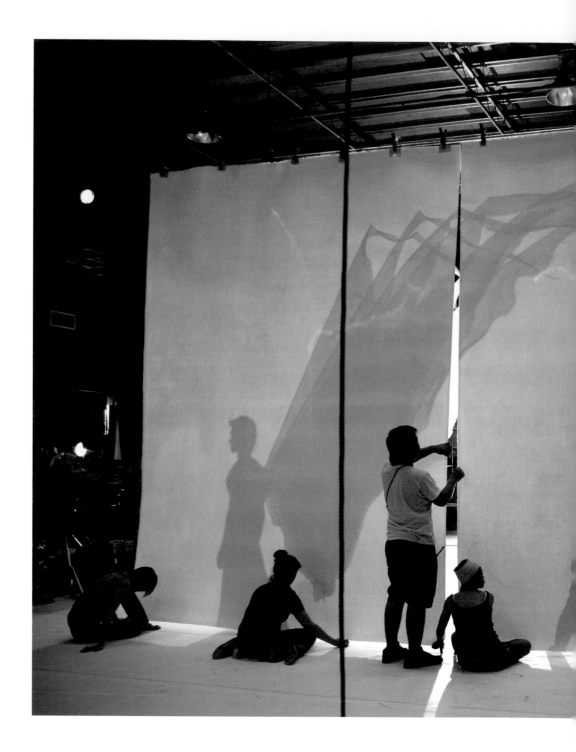

高挑寬敞的
廠房，讓蔡
國強的爆破
藝術創作可
以在這裡發
生。2006

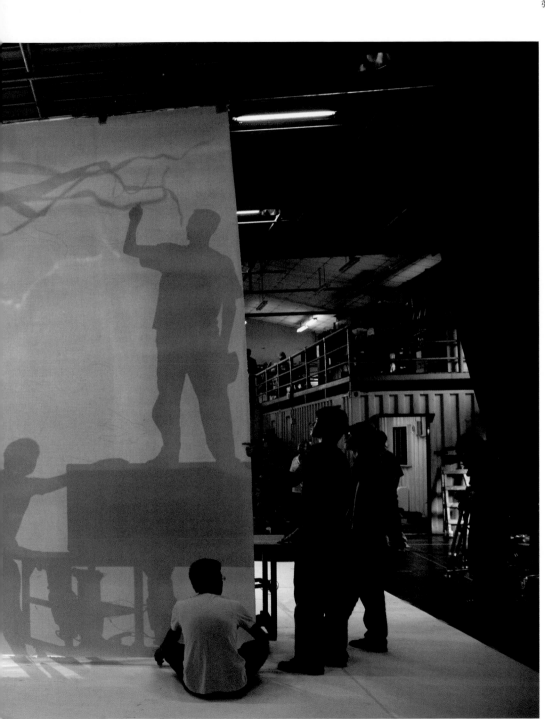

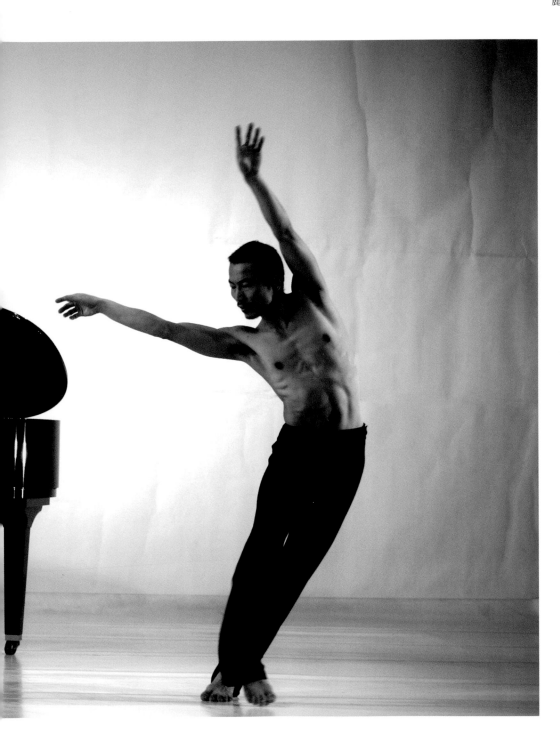

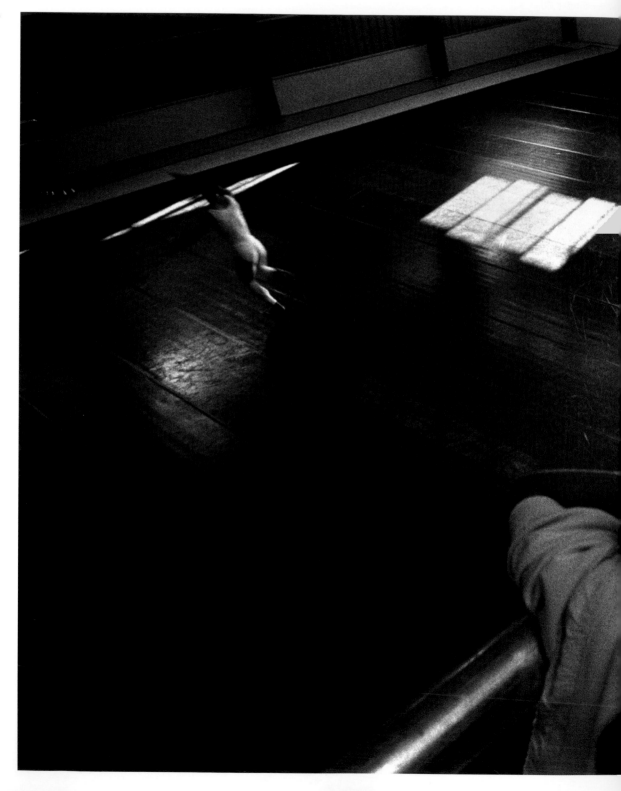

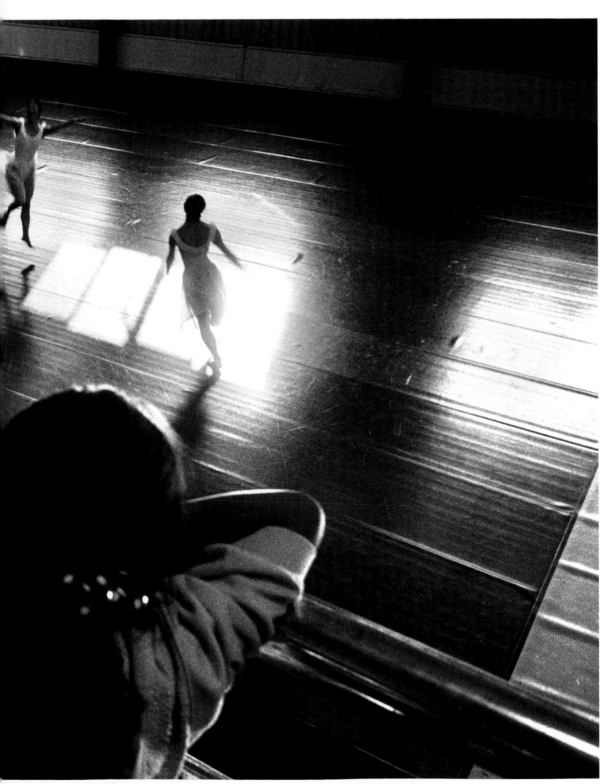

遷入八里排練場當年，經羅曼菲授權雲門演出獲得保留的經典舞作《薪傳》，泰勒社區一個小環境。小女孩在排練場二樓觀看排練。

61

緣分

一把火燒掉朝夕相處十六年的雲門八里大排練場，對林懷民的意義，代表「緣盡」了。

1991年，暫停三年的雲門復出。林懷民搬到八里淡水河畔，好友室內設計師姚政仲來訪，散步時，循著蜿蜒小徑，意外發現觀音山腳下，一條小溪旁，有一片廢棄的水耕植物場，空間大小，環境，對正在尋覓場地的雲門再適合不過。「簡單來講，是一個緣分。」林懷民說。

這個名叫烏山頭的山坳，主要住戶都姓張。觀音山處處可見墳塋。張氏家族相互約定，不賣地給人當墳墓，外人入住也要經過整個家族的同意。雲門租地的請求，在家族會議中很快通過。投桃報李，十六年間，雲門不立路標，避免閒雜人好奇闖入，干擾了烏山頭居民寧靜的生活步調。

雲門窮，建築師黃永洪想出一個絕妙點子蓋出「舞蹈工廠」：鐵皮的外殼內，貨櫃成為排練場的結構主體。貨櫃改裝成為佛堂，醫療室，化妝室，音響室和倉庫。貨櫃頂起的二樓，隔成圖書區，休閒區，還有技術人員的辦公室。彩排時，二樓排出椅子，就是烏山頭居民和雲門之友觀舞的包廂。

這個酷夏炎炎，冬寒刺骨的廠棚，有二二〇坪。主要排練區是國家戲劇院舞台的大小，舞者進了劇院只需微調。更美的是，它挑高近六米，排舊舞〈渡海〉，或在八里創作的〈雲中君〉，吳義芳站在宋超群、汪志浩兩個「巨人」的肩膀，不會再碰頭碰腦。屋頂的鐵架子裝上燈具和布景，就可以進行技術排練。

隨著屋頂的升高，容積的擴大，雲門的財務也跟著新的「風水」有了轉機。這一年，1991年，文建會推出國際扶植團隊的補助辦法，創團十八年後，雲門終於可以得到政府的定期補助，雖然金額每年變動，最多只佔舞團全年收入的百分之十六，但「一枝草，一點露」，有了這筆週轉金，雲門告別了「跑三點半時代」。九〇年代，雲門基金會董事會益加成熟，企業界人士的參與，也讓舞團大大降低後顧之憂。

2008年，德國Movimentos舞蹈節宣布，把第二屆國際舞蹈大獎的終身成就獎頒給林懷民，讚詞中特別指出，他九〇年代以後的作品出神入化。

長年觀察雲門發展的德國權威舞評家約翰·史密特也在2003年為文表示，「最近十年，他為雲門創作的舞作，幾乎可稱為可怕的天才系列，彷若在美學鋼索的舞蹈，毫無任何防護措施。」

　　從《九歌》，《流浪者之歌》，《家族合唱》，《水月》，《焚松》，《竹夢》，《行草》，《烟》，到《風‧影》和《白》，國際舞壇交相讚譽的雲門舞作，都在八里誕生。

　　烏山頭距離台北市區車程約四十分鐘，心理的距離更遠。雲門人每天早上到排練場，不會再有「排練完去趕場電影」的念頭，全心全意投入工作。因為「距離」，在八里的日子，巡演不斷的林懷民，簡直沒有社交生活，連至好友一年也難得見上一兩次面。

　　走出排練場，外邊是草木竹林，和觀音山。風聲，狗吠和流水聲，大自然用時光薰陶出雲門人靜定，內斂的氣質。

　　1993年，創團二十週年的《九歌》演完，鐵皮屋裡設置了佛堂，林懷民帶著舞者打坐，第二年編出了《流浪者之歌》。

　　1996年，熊衛老師開始為舞者啓蒙「太極導引」；2001年，徐紀老師到八里教授拳術。演練技術二十多年後，雲門舞者回到舞蹈的根本：身體和呼吸。動作的術語也由芭蕾的plie、pásse法文用語和京劇的雲手、山膀，逐漸轉為提肛，守中，踩湧泉。2001年起，黃緯中老師，每個禮拜四下午，也走進鐵皮屋指點舞者的書法。

　　回顧「八里時代」，林懷民說，他最感動的時刻是，他每天中午去排舞，偶爾早到，覺得排練場寂靜如無人。進去一看才發現是熊老師或徐老師在長篇解說，而年輕的舞者垂手而立，安靜傾聽。

　　放下，才有從容。從容滋長的力量成為一種獨有的舞台魅力，西方舞者外爍，雲門舞者內觀，舞評家讚歎：「雲門之舞，舉世無雙。」

　　有趣的是，雲門人的小孩也因為長年跟母親「上班」，感染出跟同齡孩童不同的氣質。迴異於許多西方舞團的藝術總監，林懷民喜歡當了母親的女舞者。生孩子，照顧孩子，使她們的身體更「懂事」，他說。小雲門人在排練場地板學爬，試走，大一點也跟著出國巡演。他們到排練場，在二樓圖書區看膩了繪本，便坐著看媽媽和叔叔阿姨們跳舞。舞者休息時間，整個排練場就變成孩子奔跑的遊戲場。這些孩子很安靜，也可以非常活潑。

　　跟著上班的，還有狗。舞者上課，排練時，這一兩隻狗「野放」，在戶外奔竄，在廠棚裡串門子，午休時間快到，便蹲在舞蹈地板邊緣等中餐。家狗招來流浪狗。舞者把便當的剩飯餵狗，「來玩」的狗就留下來了。八里排練場一直有「團狗」。最後一隻是全身黑亮的小黑。

　　除了舞者，九〇年代以後，雲門舞作的布景、燈光也讓各國觀眾驚豔。

　　早期舞作，不管是《薪傳》或《紅樓夢》，布景道具多以布料為主，「儲存不佔地方，演出時，疊好裝箱就旅行去。」離開市區雜亂的巷弄，到了八里，面對觀音山和淡水河的壯大與遼闊，林懷民的頭腦似乎得到天馬行空的自由，而排練場的空間也提供了落實幻想的條件。

　　於是，雲門的技術人員為了《九歌》的荷池，挖地灌水種起荷花；為了《流浪者之歌》，在廊簷下準備了一批又一批的三噸稻穀。於是，《水月》有了明鏡與流水，《竹夢》在竹林中起舞，《烟》的舞台更是長出一棵龐然大樹。

　　技術組的雲門人，真正以廠為家，舞者回家後，他們才大幅展開工作。一夜復一夜的試驗，造就了《狂草》中墨水漫漶的墨紙技術。而駐團燈光設計張贊桃，總在新作首演前，用兩三個禮拜，裝好燈具，把設計一再修正，再移進劇場。久而久之，張贊桃發展出細膩敏銳，與舞者同呼吸的風格，成為歐美媒體尊敬的燈光設計家。

　　1998年，雲門二十五週年，林懷民實現了他的一個夢想：創立雲門舞集舞蹈教室。這個舞蹈教室不教技術性的舞蹈，而以遊戲性的「生活律動」啓發誘導孩子們去認識自己的身體與所處的空間。二〇〇八年，教室十週年時，透過二十一家聯盟教室，雲門把歡樂帶進一萬一千多個學生的家庭。

　　第二年，1999，他另外一個夢想在八里落實了。荷花池填平，就地建造小排練室，成立雲門舞集2團。

　　雲門2由羅曼菲擔任藝術總監，主要任務是深入台灣社區學校演出，同時培植年輕舞者與年輕編舞家。十年一瞬間，二〇〇九年，雲門2駐校駐縣和校園演出的場次高達八十四場，觀眾數以萬計。這個活力充沛的年輕舞團也成為伍國柱，布拉瑞揚，鄭宗龍這些新世代編舞家成長的跳板。

十六年間，雲門增加許多舞者，迎來近十位小孩，也告別了英年早逝的羅曼菲和伍國柱。

十六年間，雲門兩團由八里出發，到全國各地演出。九二一地震翌日，林懷民和一團舞者加入慈濟團隊奔赴東勢救災。雲門2隨後前往災區，在貨櫃屋前的平地上為災民起舞。舞蹈教室更派出教師，在重建區進行三年半的「藍天教室」活動，用舞蹈撫慰災後孩童的心靈。2008年，雲門給自己三十五歲的生日禮物是：進入全國各地醫院為病患演出。

在台灣遭受嚴苛的國際孤立的年代，雲門舞集每年數度從八里出發，到紐約，倫敦，巴黎，柏林，莫斯科，馬德里，雪梨，聖保羅，東京和北京⋯⋯

2006年，蔡國強與林懷民合力打造《風・影》。討論創意之始，蔡國強決定這回不玩爆破。但到了八里，看到鐵皮屋的寬敞高挑，手癢，決定動手製作爆破圖像，作為舞作的視覺內容。於是，八里排練場有了轟轟烈烈的一天。

當時，沒有人預料得到烏山頭的雲門夢工廠，會以更轟轟烈烈的姿勢來結束它的生命。

2008年，大年初五早上兩點多，不明原因的電線走火，掀起了一場大火。消防隊保住了小排練場和服裝儲存室，卻無法挽救烈焰沖天的大排練場。

「一切有為法，如夢幻泡影。」

洞悉人生無常的林懷民說：「這是老天爺給雲門的磨練。」

「緣盡了。」他說。老天爺一定覺得雲門在八里的功課已經做完，應有更大的磨練，去開拓更大的成長空間。

但是，他惦記著小黑。

年假期間，小黑住在屋外的狗舍。到了火場，林懷民第一個想起的是牠，大呼小叫，卻遍尋不獲。

火災一年後，林懷民還在說，小黑一定嚇壞了，需要去看心理治療師。

一九八七年，蔣經國宣布解嚴，同時也批准離家四十年的老兵回大陸探家親。一九八八年九月，活雲門宣布「無限期暫停」。一九八九年六月，林懷民動看到北京發生「六四」天安門事件—特別編作《今天是公元一九八九年六月八日下午四時……》（後更名為《輓歌》），此作，由羅曼菲舞台擔綱演出，成為她生涯的代表作。

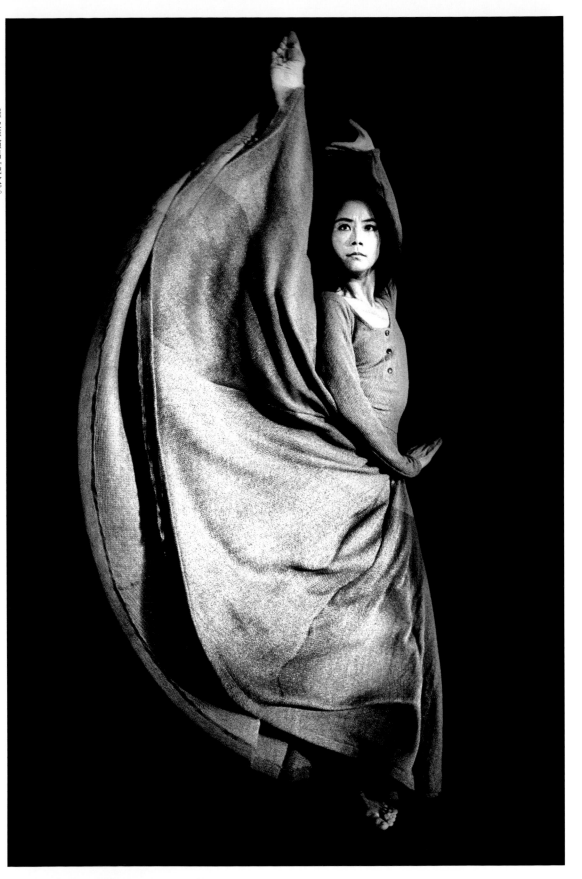

羅曼菲演出《輓歌》。 1989

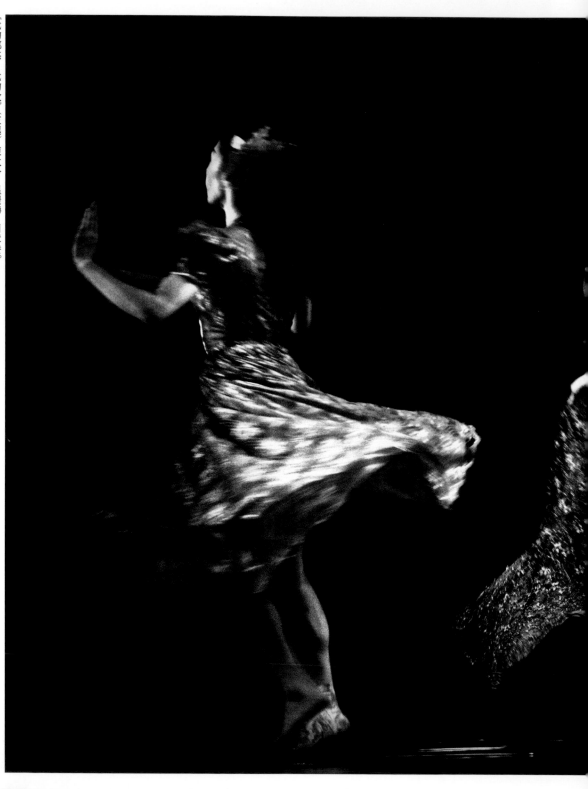

《我的鄉愁，我的歌》（左起）陳秋吟　溫璟靜　周章佞。1991

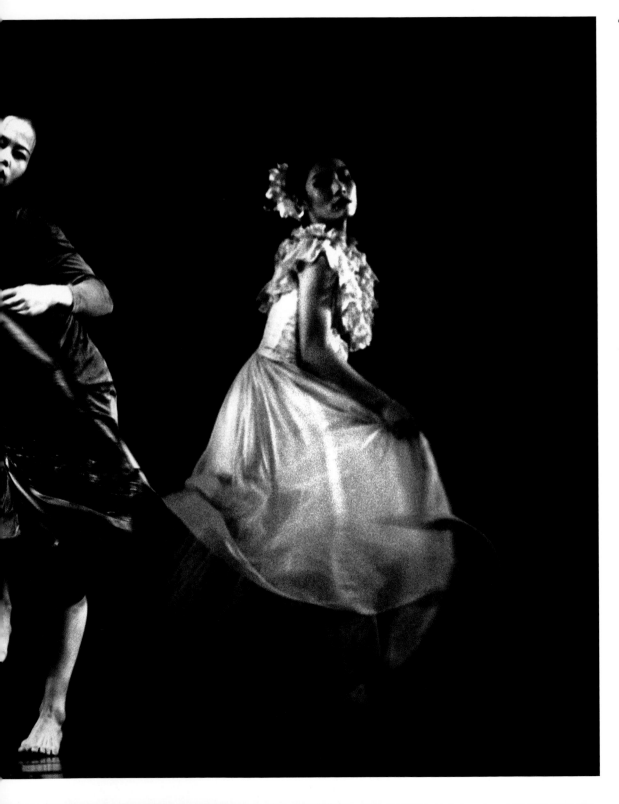

《涅槃》在澎湖大草原拍宣傳照。 1992

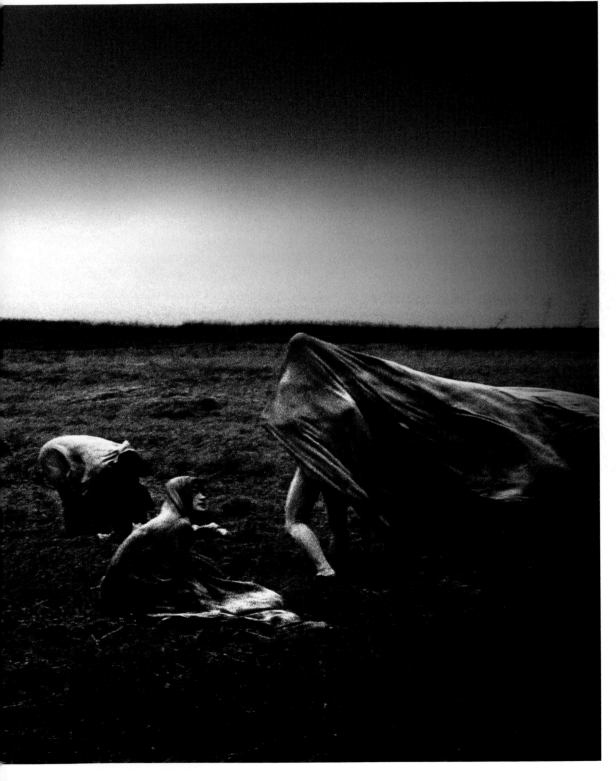

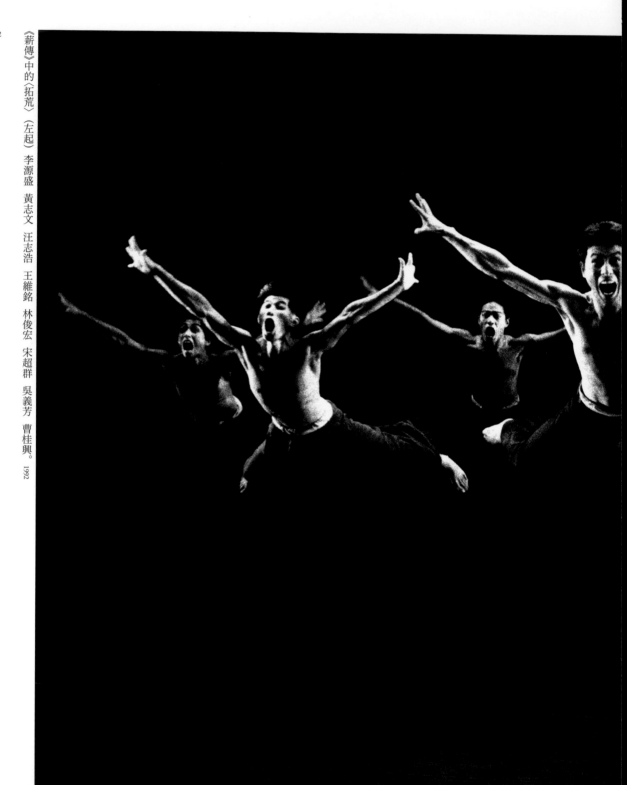

《薪傳》中的〈拓荒〉（左起）李源盛 黃志文 汪志浩 王維銘 林俊宏 宋超群 吳義芳 曹桂興。 1992

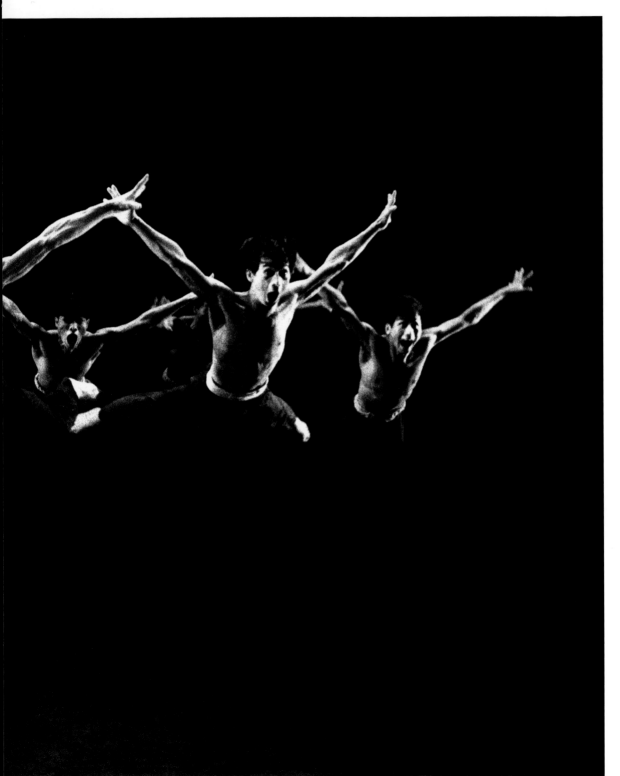

楊美蓉演出《九歌》中的「湘夫人」。 1993

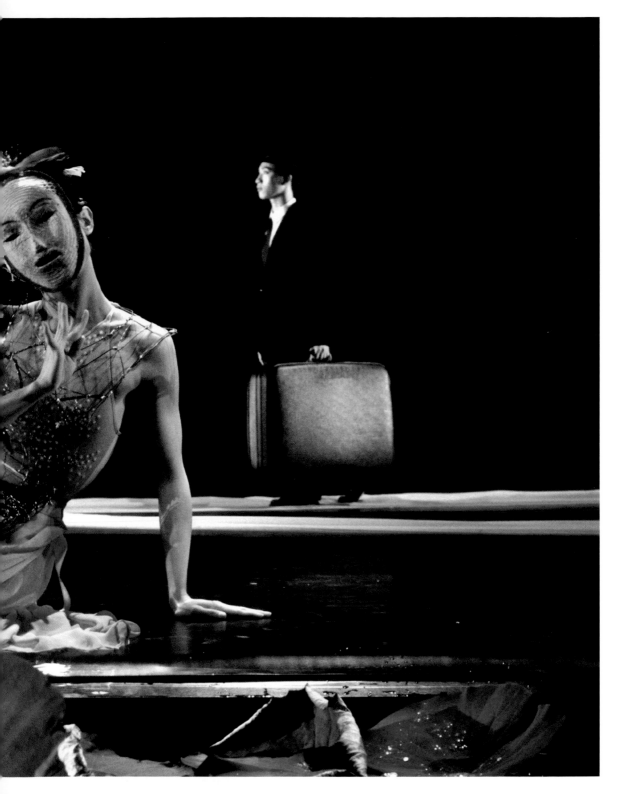

二〇〇五年三月三十一
日在國家戲劇院演出《紅
樓夢》。這是雲門的第
一千五百場。

德國 Movimentos
舞蹈節
在二〇〇
八年宣布把第
二屆國際舞蹈大獎的終
身成就獎頒給林懷民，
讚詞中特別指出他神
入〇年代以後的作品，出
化。

《紅樓夢》舞畢，林懷民率領團員謝幕。2005

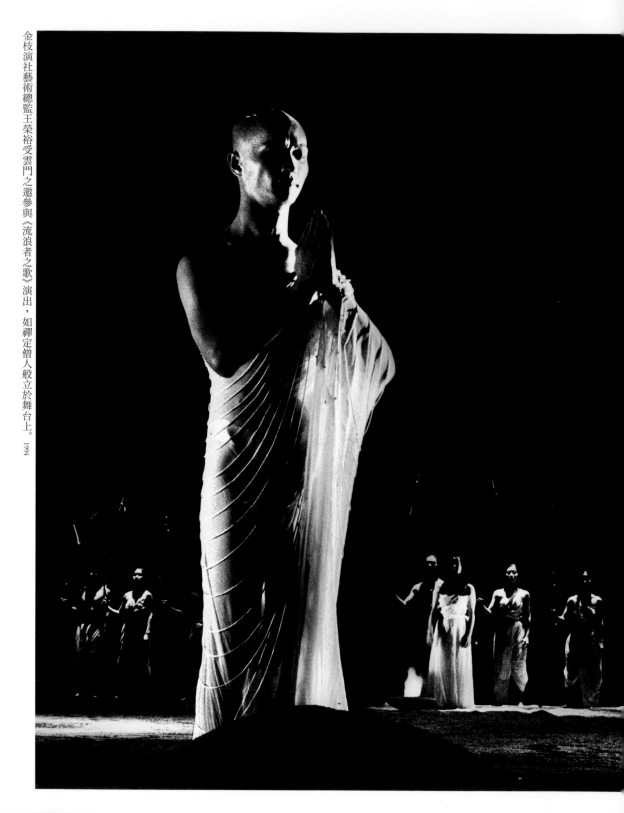

金枝演社藝術總監王榮裕受雲門之邀參與《流浪者之歌》演出，如禪定僧人般立於舞台上。 1994

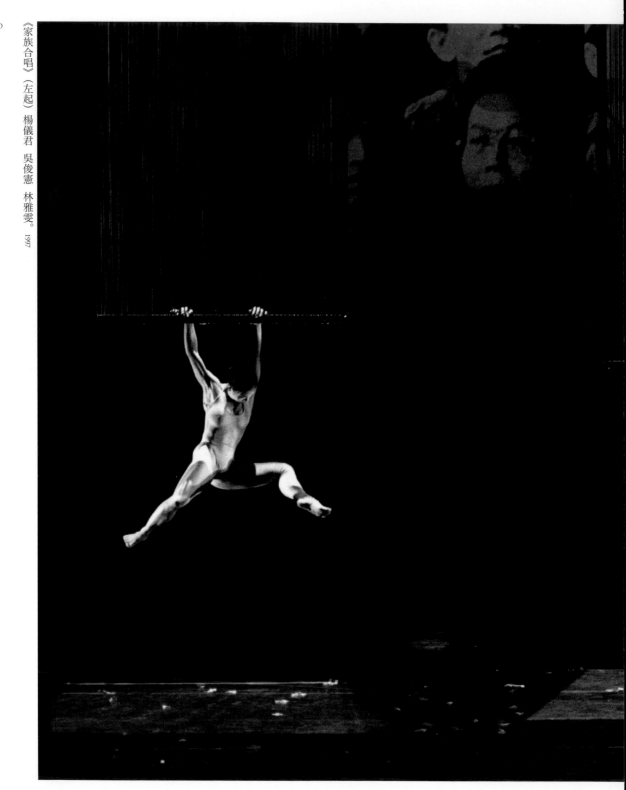

《家族合唱》（左起）楊儀君 吳俊憲 林雅雯。1997

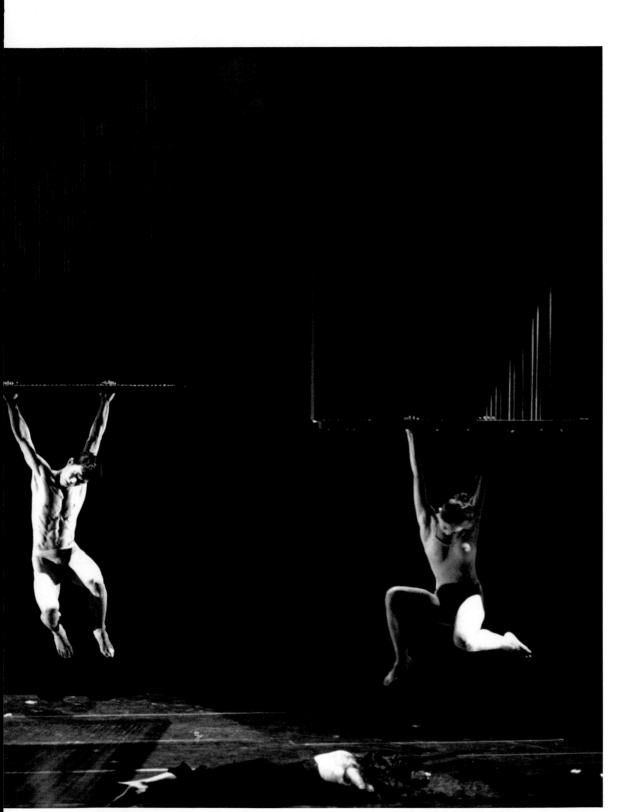

《水月》（左起）黃旭徽　陳秋吟　溫璟靜　王薔媚　吳俊憲　吳俊輝　楊儀君　宋超群。1998

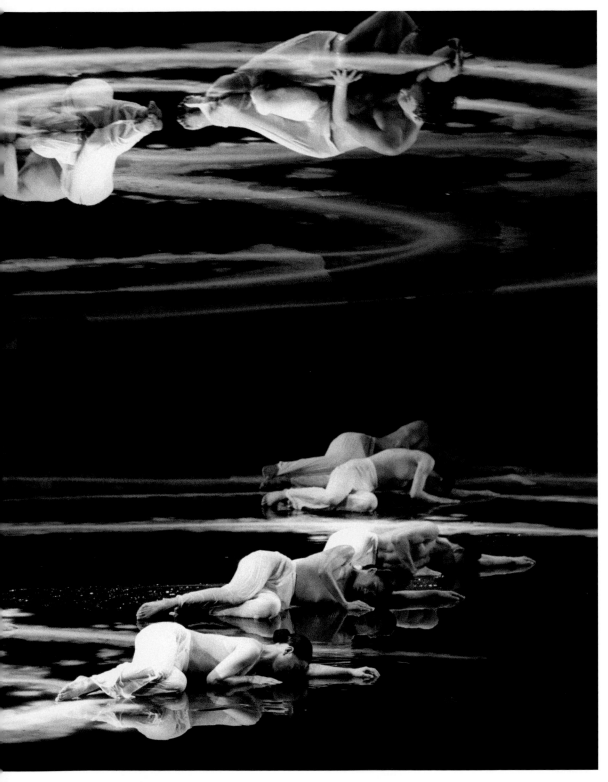

吳義芳演出《竹夢》。2001

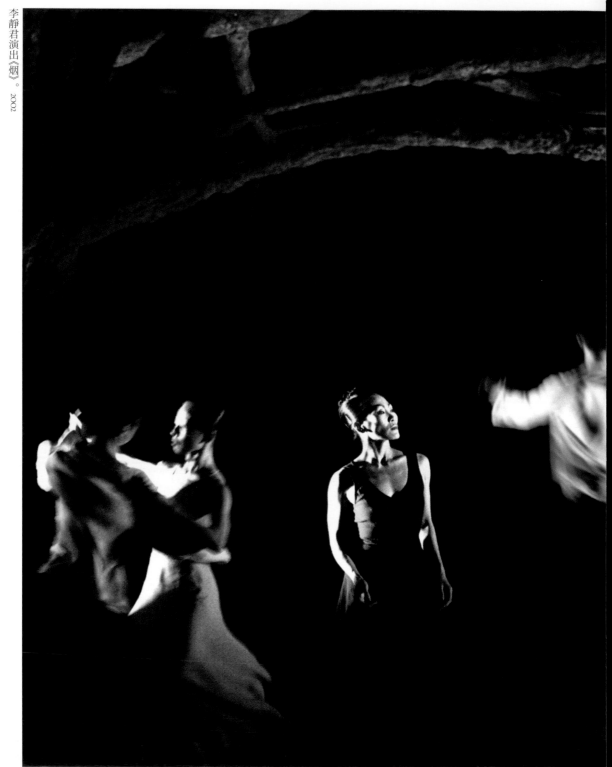

李靜君演出《烟》。2002

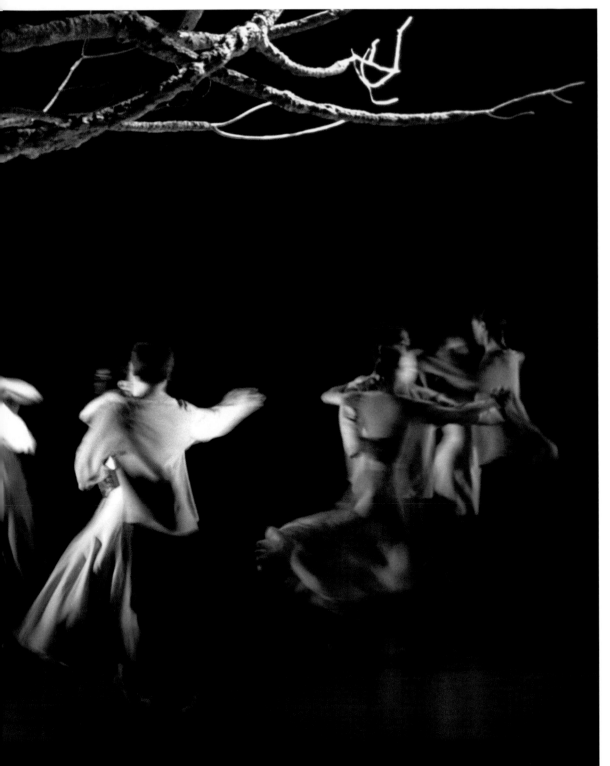

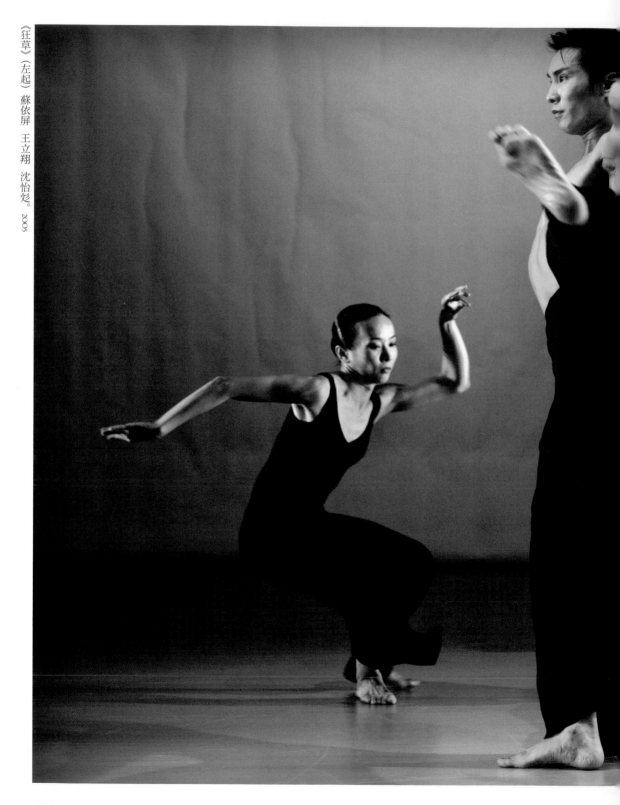

88

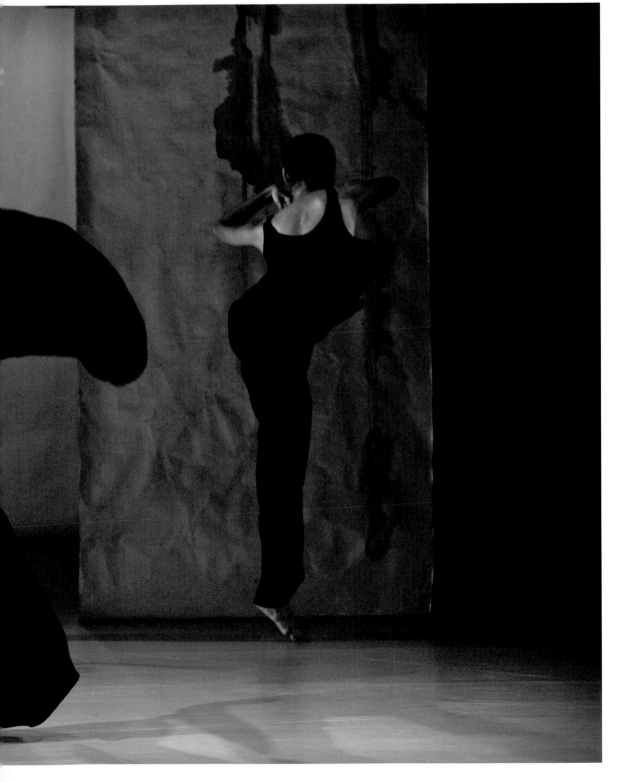

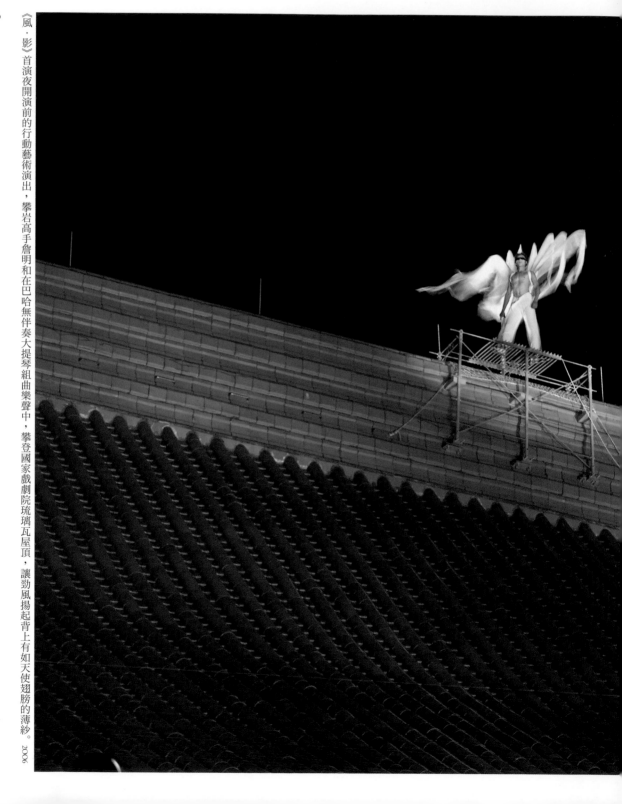

《風‧影》首演夜開演前的行動藝術演出，攀岩高手詹明和在巴哈無伴奏大提琴組曲樂聲中，攀登國家戲劇院琉璃瓦屋頂，讓勁風揚起背上有如天使翅膀的薄紗。2006.

《花語》2008

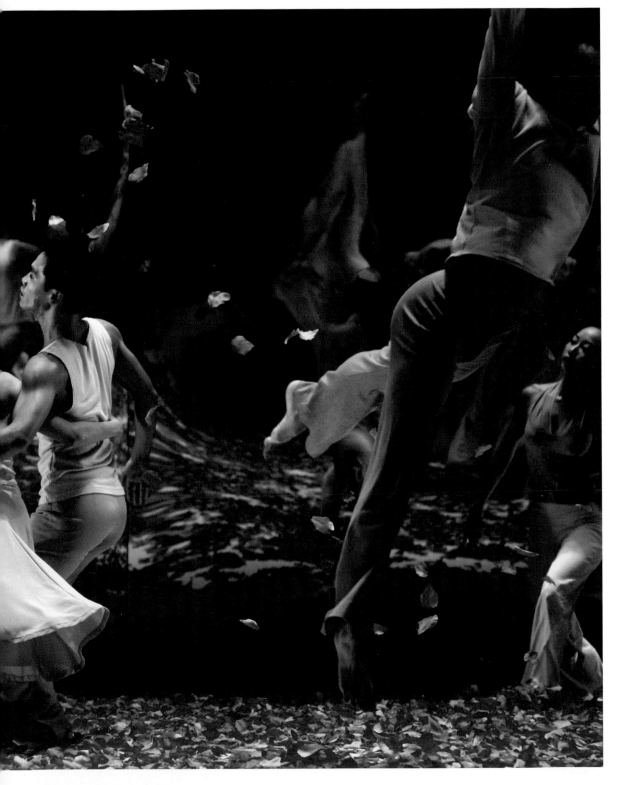

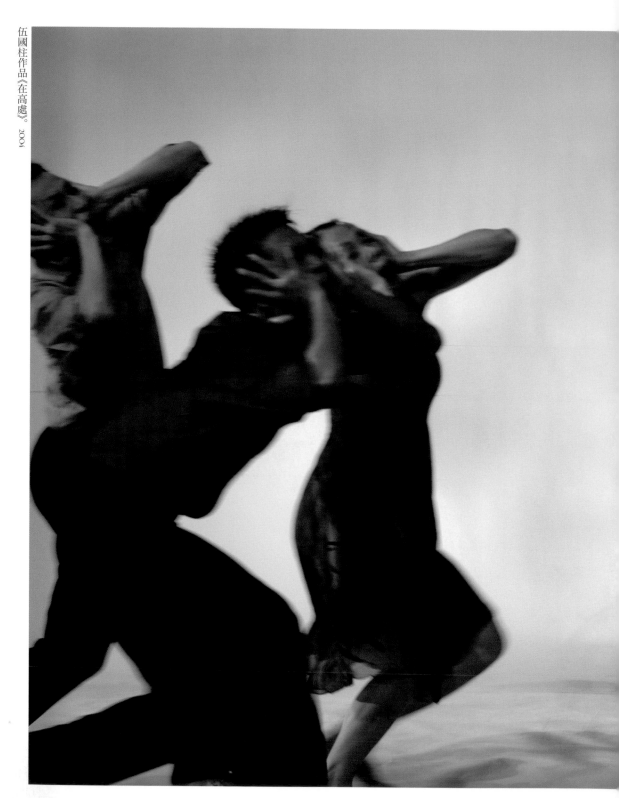

伍國柱作品《在高處》。2004

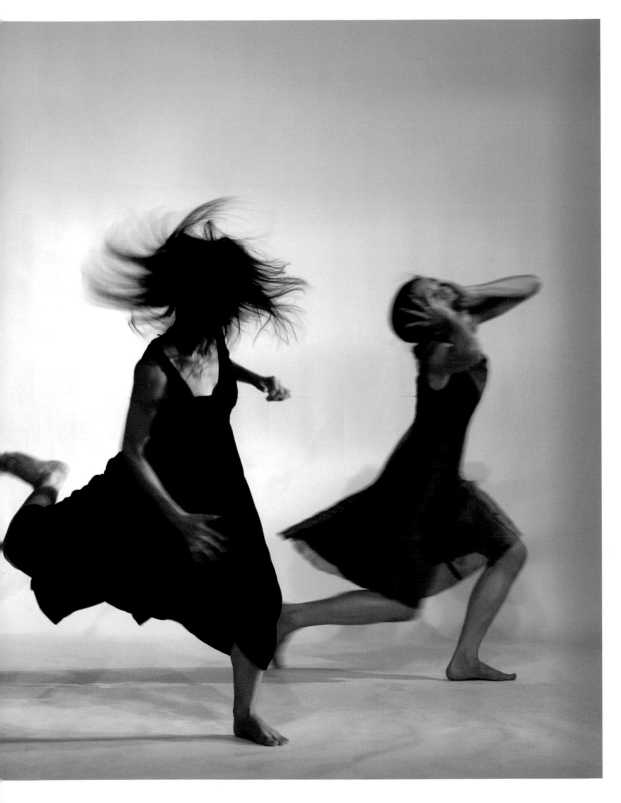

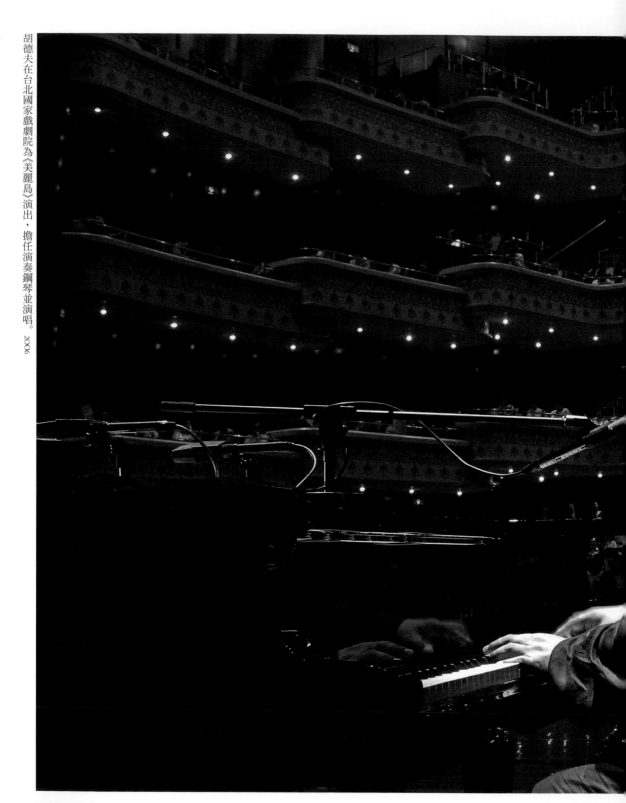

胡德夫在台北國家戲劇院為《美麗島》演出，擔任演奏鋼琴並演唱。 2006

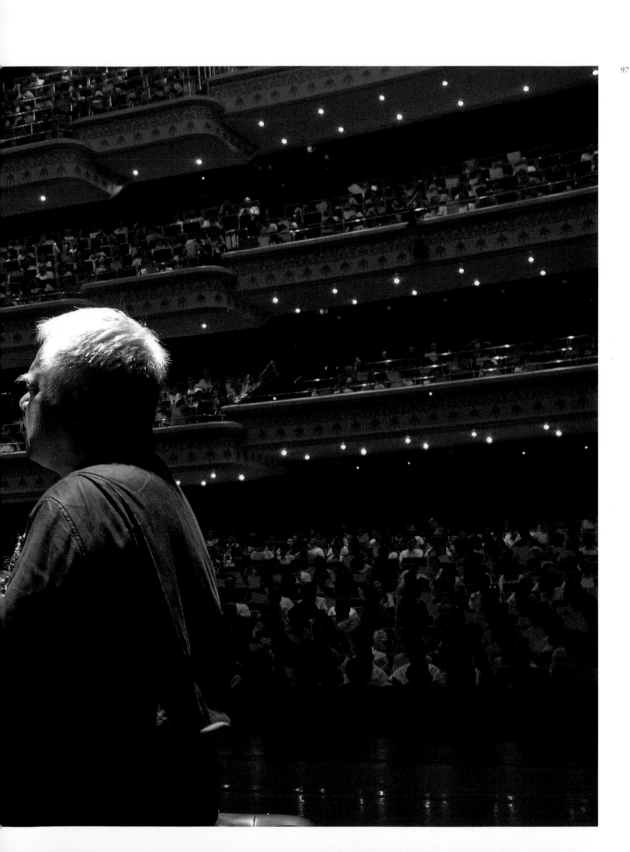

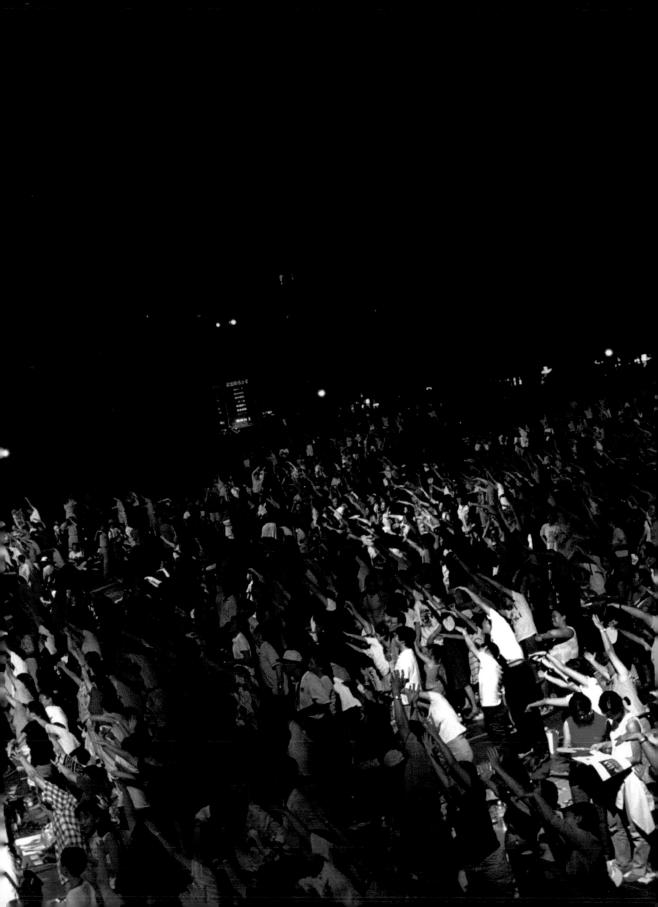

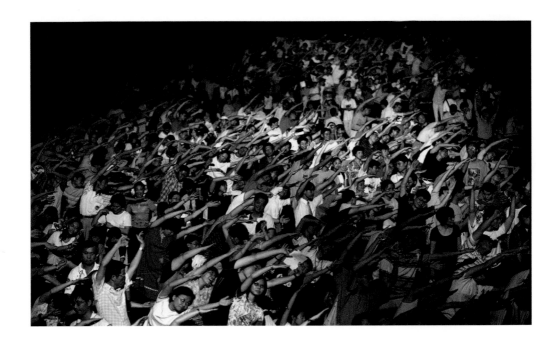

二〇〇〇年，高雄中正文化中心前廣場雲門舞集主演。場中外公演戶，集中場人下蔡，觀眾持動名萬觀帶，琴這個彎腰伸手，組成的壯觀場面。

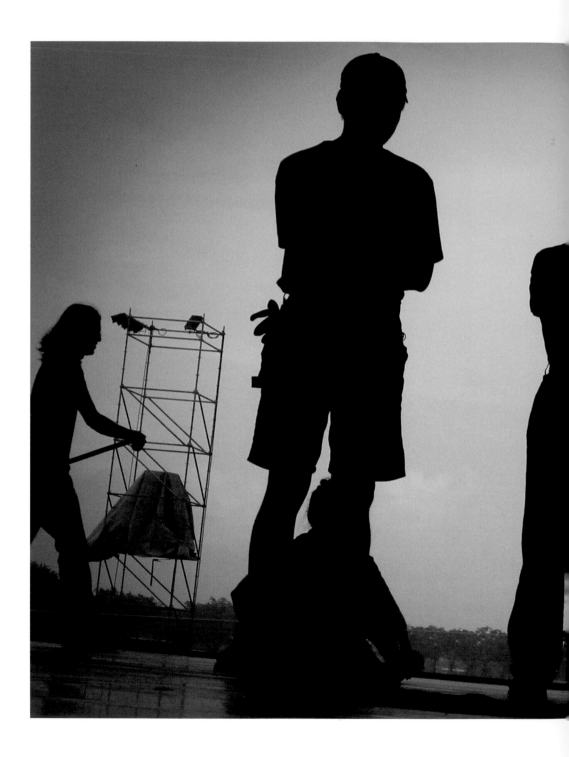

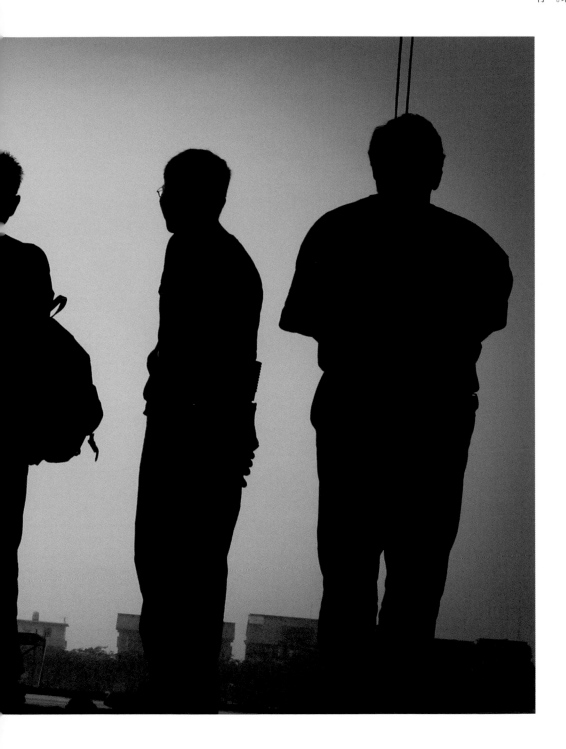

宜蘭，雨落
不止。幾乎
就要宣佈取
消戶外演出。
後來，雨停
了。2002

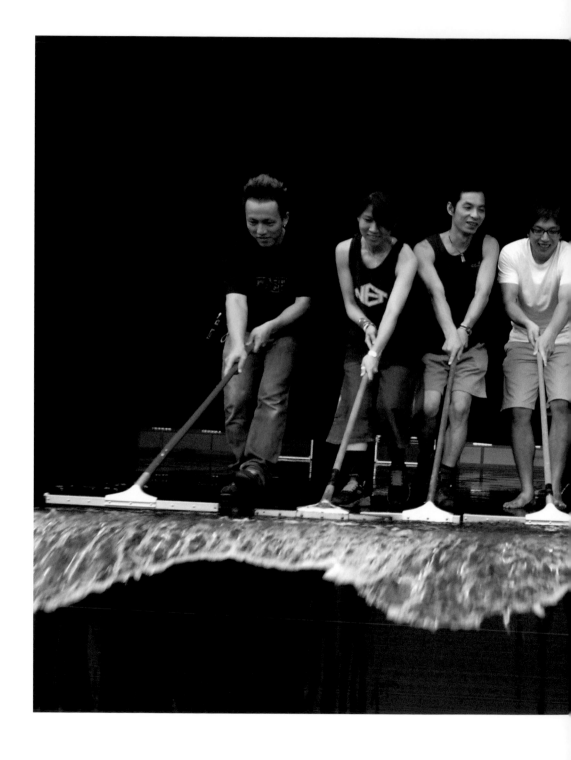

工作人員把
舞台上的雨
水清理乾淨。
斗六戶外公
演。2003

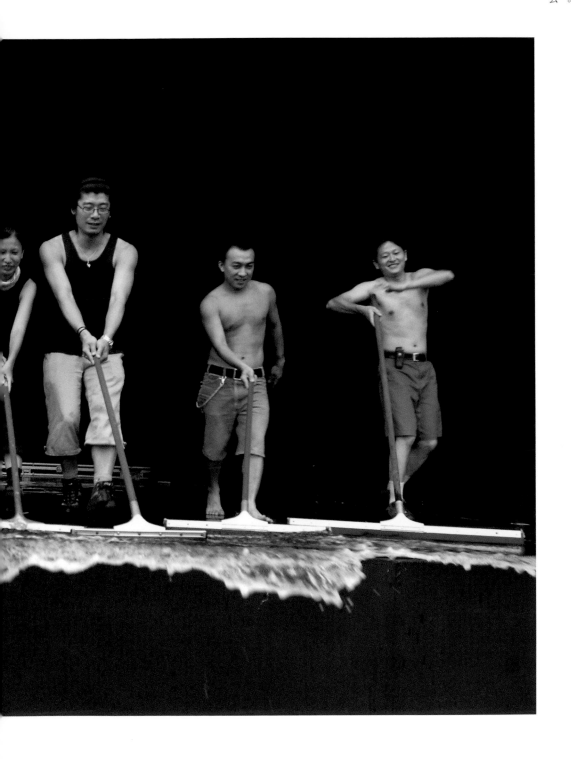

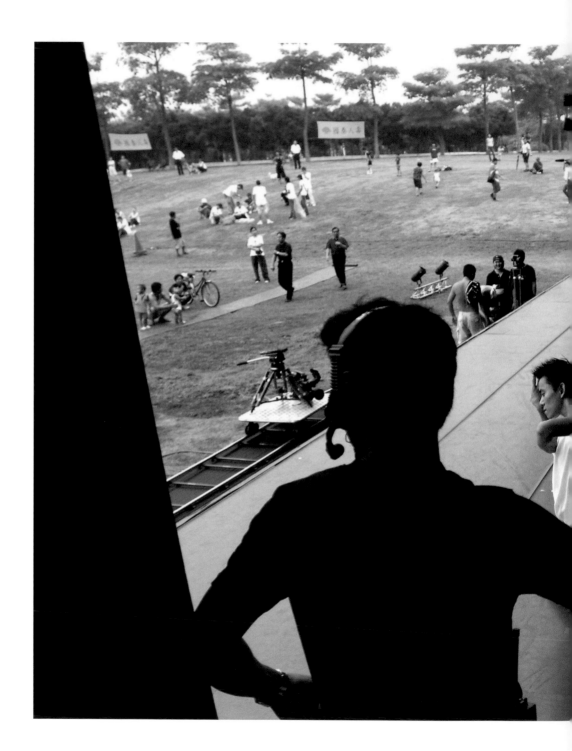

舞者走台，
熟悉場地。
斗六戶外公
演。2003

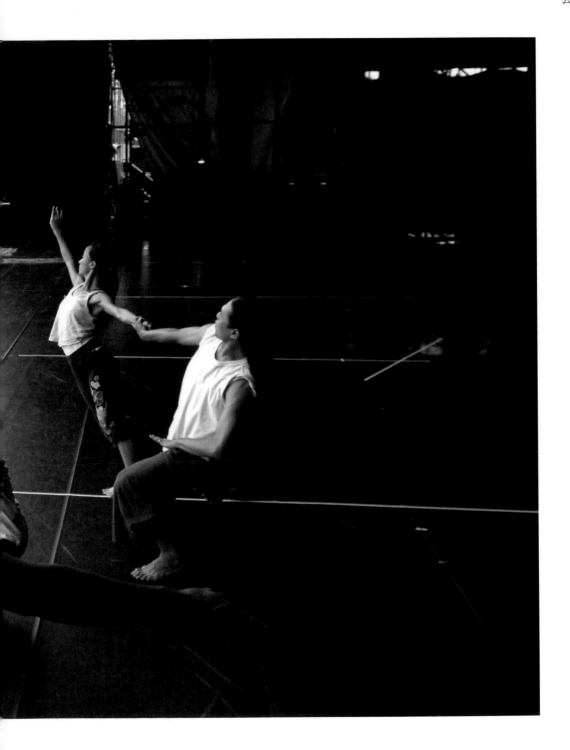

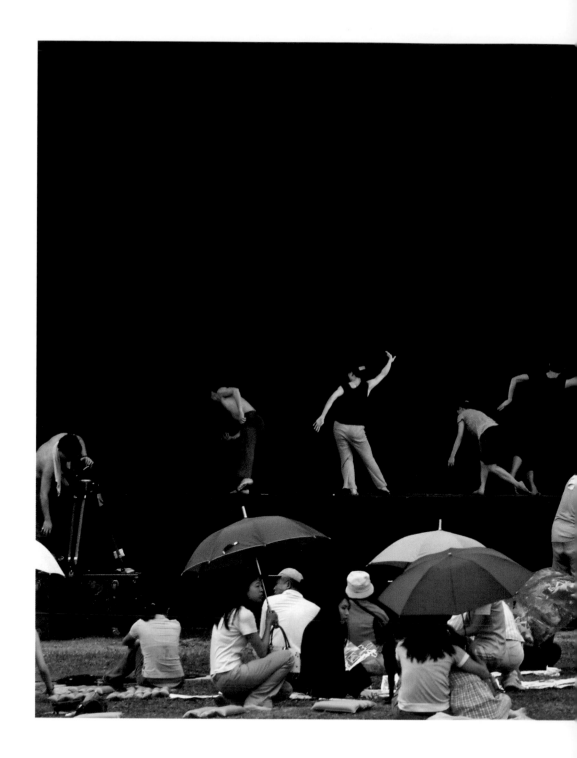

觀眾很早就
來佔好位置
先他們撐著
陽傘，，有
遮雨，有時
擋陽傘。六
戶外。時斗
公演有
。

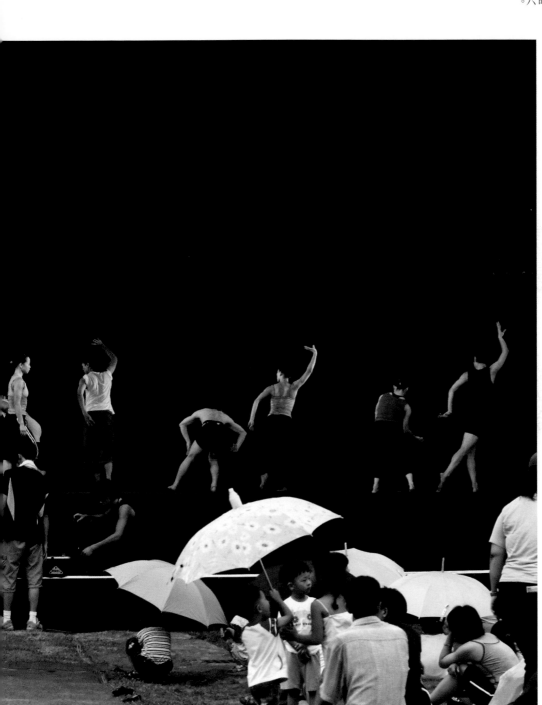

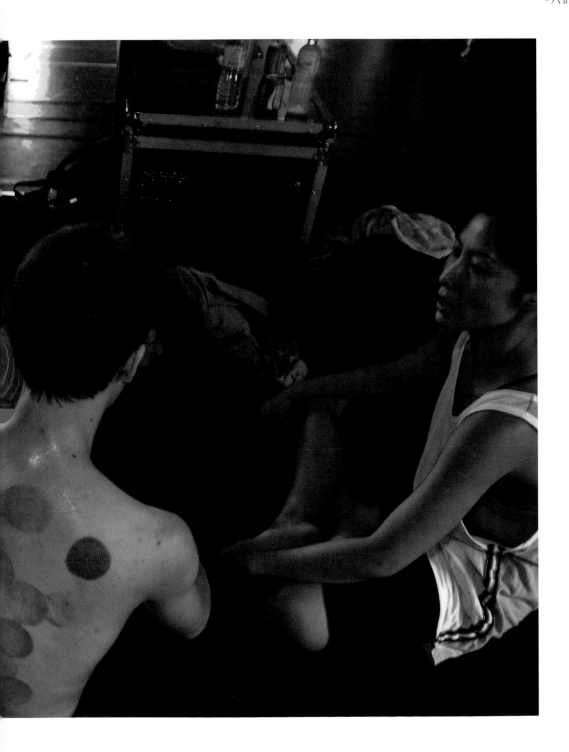

演出《水月》
舞台上需要
大量的水。
這次出動
了消防車支
援。斗六戶
外公演。2003

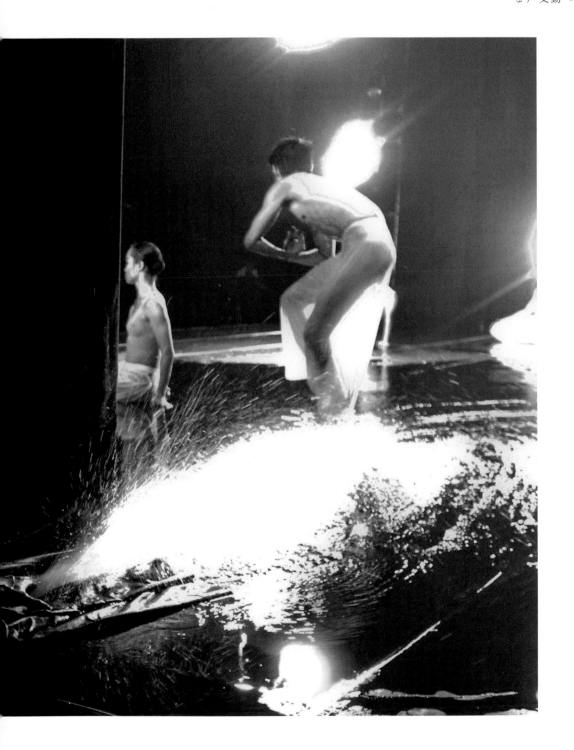

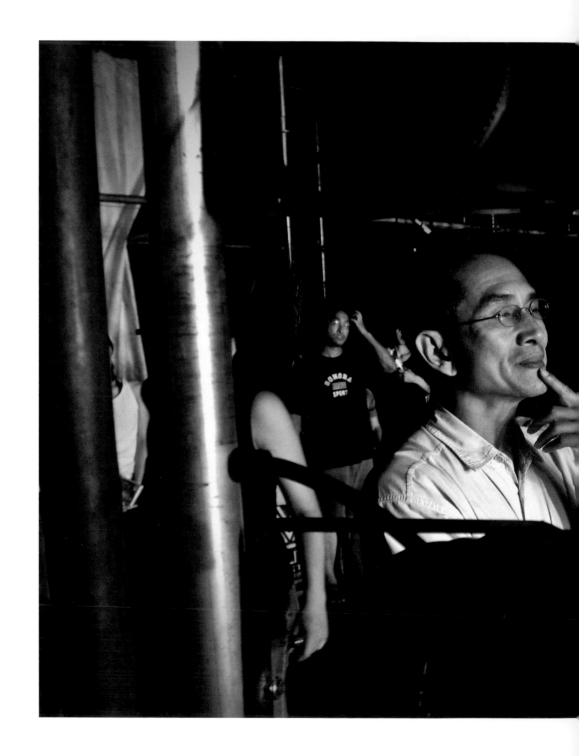

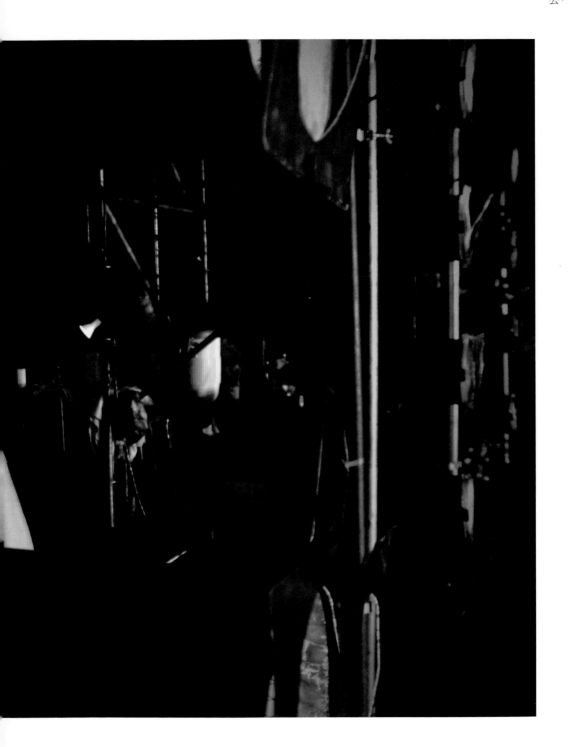

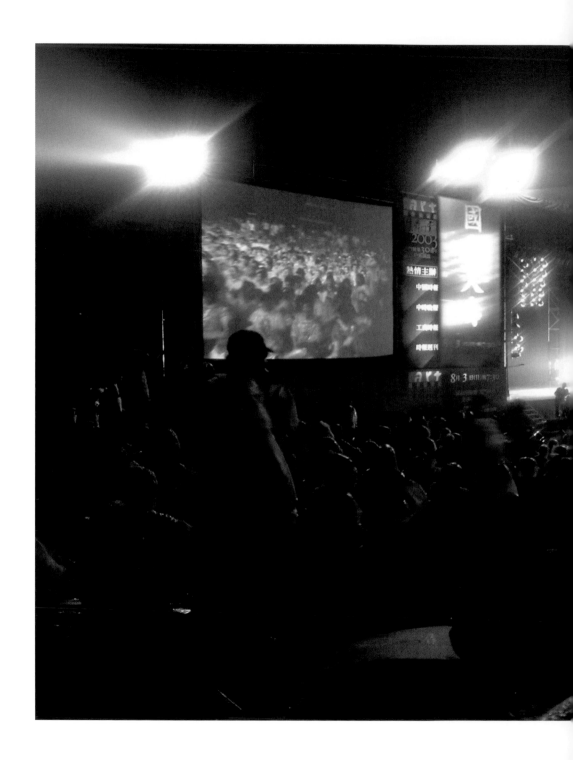

雨中演出。
雲門為觀眾
準備了黃色。
的便利雨衣。
六戶外公
演斗 2003

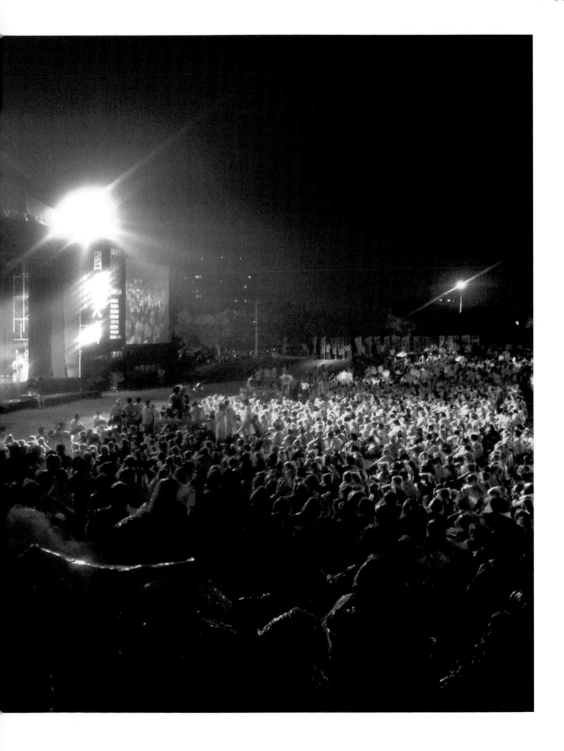

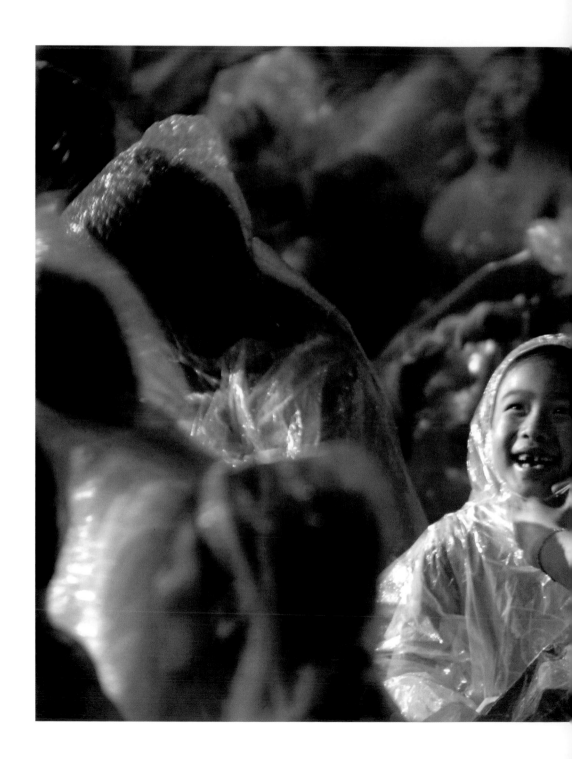

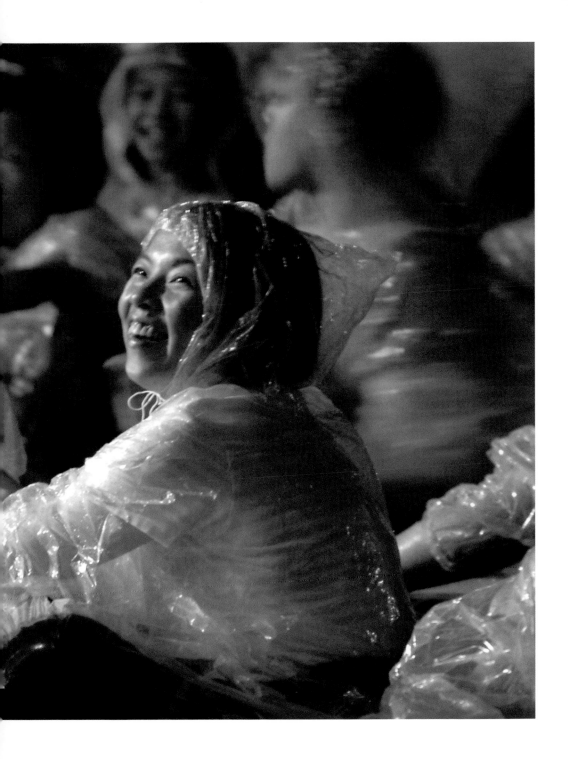

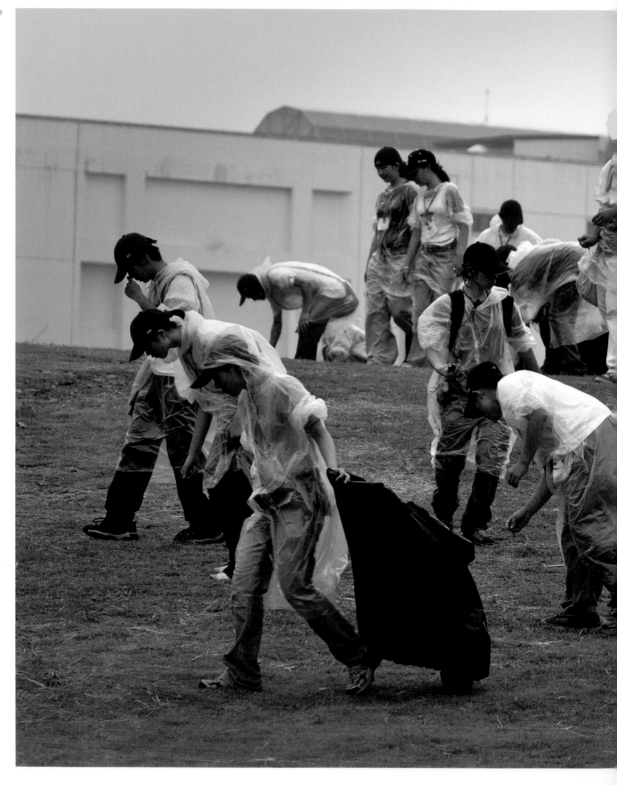

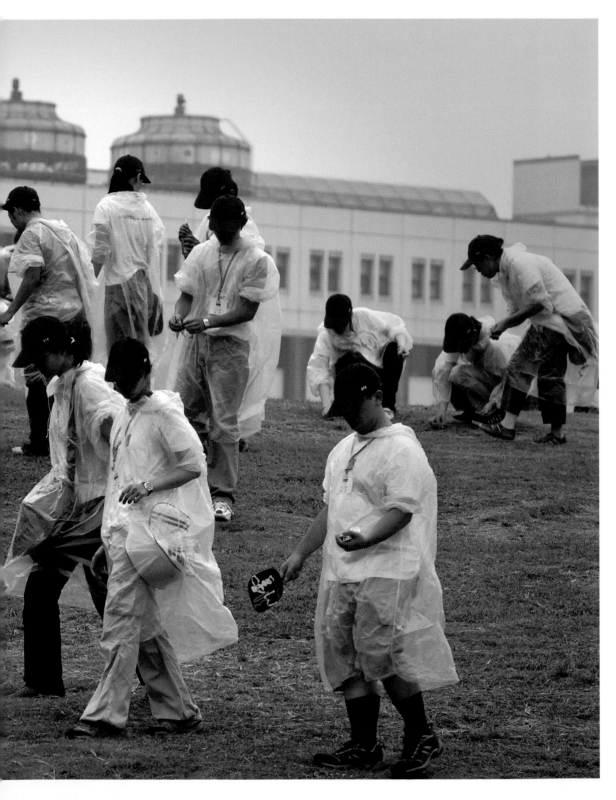

朱宗慶打擊樂團演出《薪傳》戶外
李佩團之打擊，團員隨行進
樂音之慶的舞台儀仗進團，
試演出仙洵跟打
監督下的遠旁著也。
女兒姿國中打
在一督音里
敲敲打
埔里
2003

演出之前，
舞者靜心打
坐，燈光漸
亮。《薪傳》
的〈序幕〉開
啟的埔里國
中戶外公演。
2003

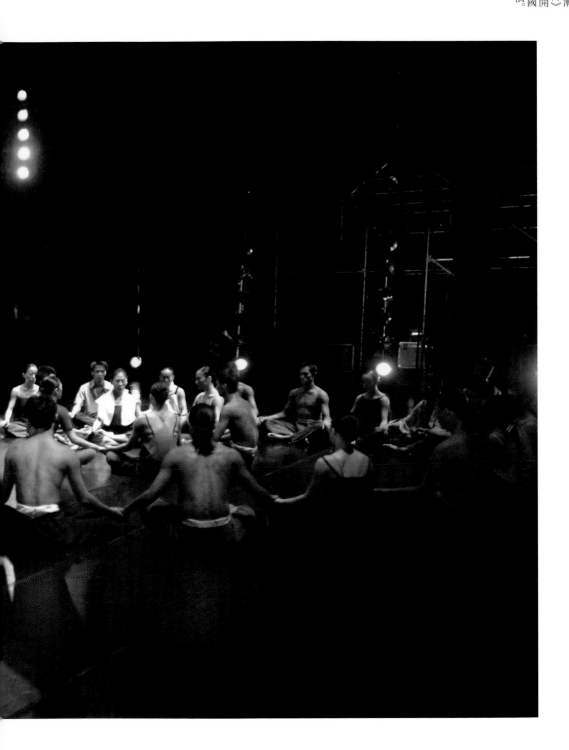

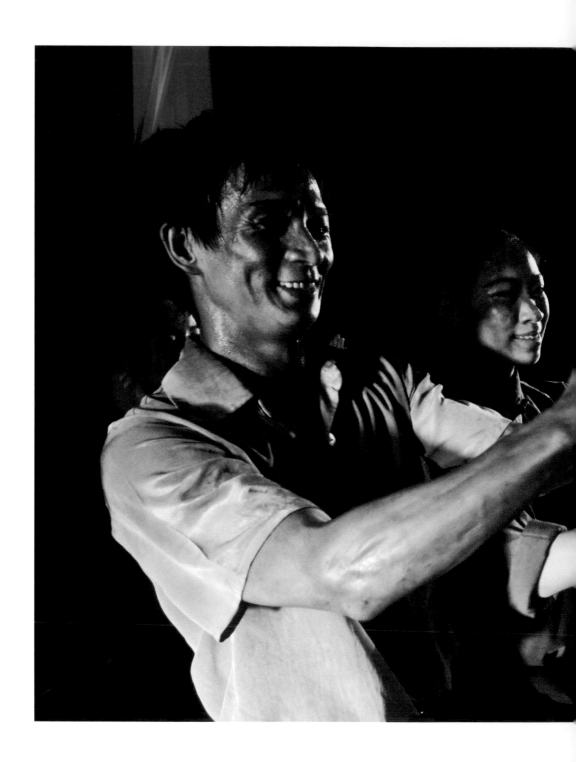

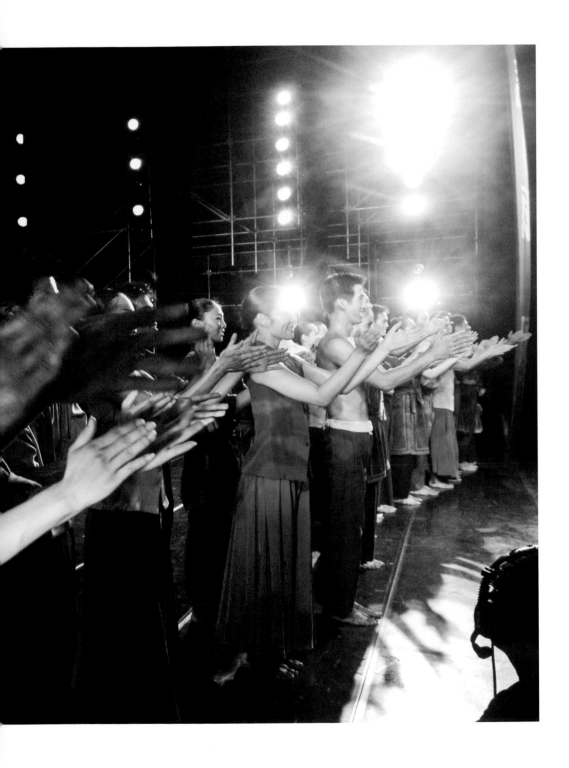

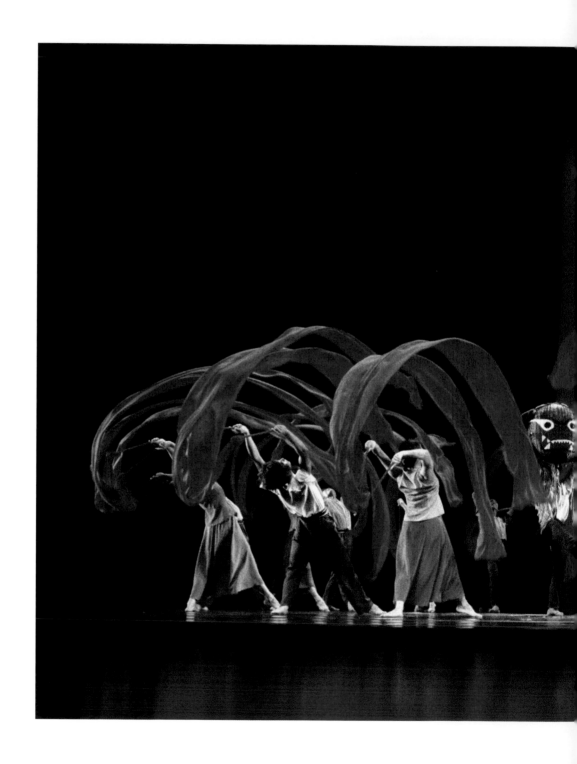

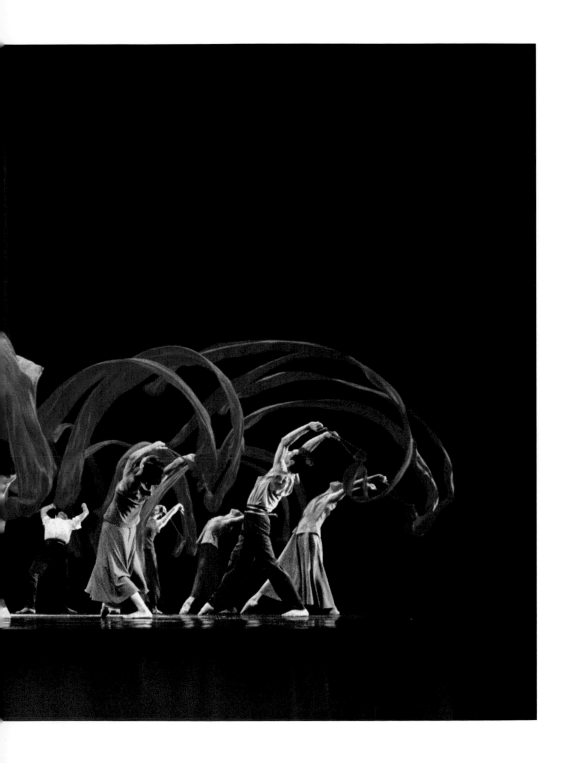

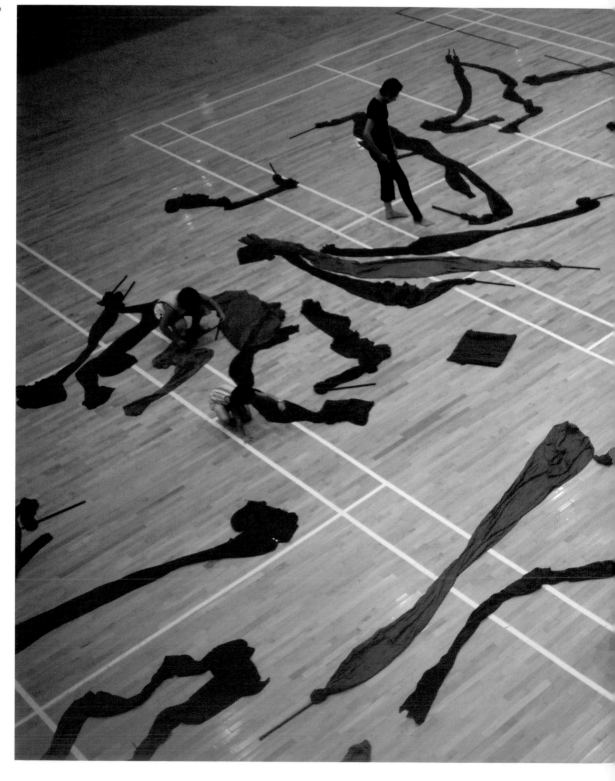

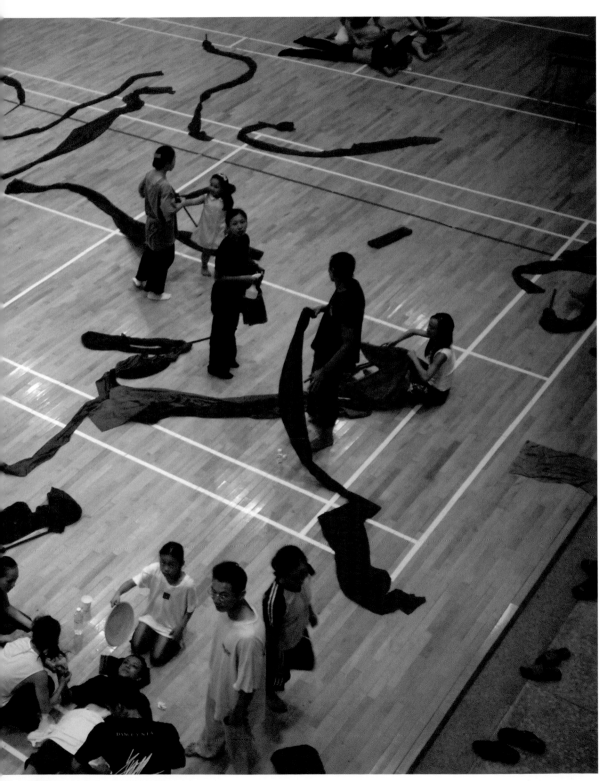

《薪傳》最後
一幕〈節慶〉
需要甩動彩
帶中的彩
帶。雨中的
公演結束之
後，體育館
的板上晾滿
了彩帶。
滿地，埔里
國中體
育館。2003

一九七八年十二月十六日，《薪傳》在林懷民故鄉嘉義的首演，正是台美斷交日。在恆春，老台灣美聲歌手陳達那黯啞、力竭、滄桑的歌聲中，思想起，啊，思想起……雲想……

《薪傳》序幕揭開，鼓聲中，六千嘉義觀眾，情感像鍋般炸了開，掌聲，那是一種高溫集體情感的開門。

舞者力拚搏，一滴滴入，像水凝聚起來，在這段台灣最孤立的歷史轉捩點，哭。

林懷民在後台立大的，《薪傳》從南到北不斷加演，撫慰了三萬五千名觀眾。

《薪傳》的服裝採自美濃的客家衫，演出前舞者先去拜訪地方耆老。（左起）廖祖儀 余建宏 林黃壬妹 周章佞 林劉盡妹 周偉萍 林雅雯。2003

雲門三十週年《薪傳》在國家劇院演出後，台北國家廣場加演出一台灣大幕拉出院，「出前一幅布場戲油幕加大，互勉。2003 與大家家加油

堅持「生活就是藝術最美好的舞台」，國泰金融集團從一九九六年開始贊助雲門，把雲門在世界各大城市上演的舞碼，以台灣的戶外演出的方式搬到草地上演。雲門的足跡已遍布台灣二十七個縣市，超過兩百萬人跟雲們在戶外一起感動。

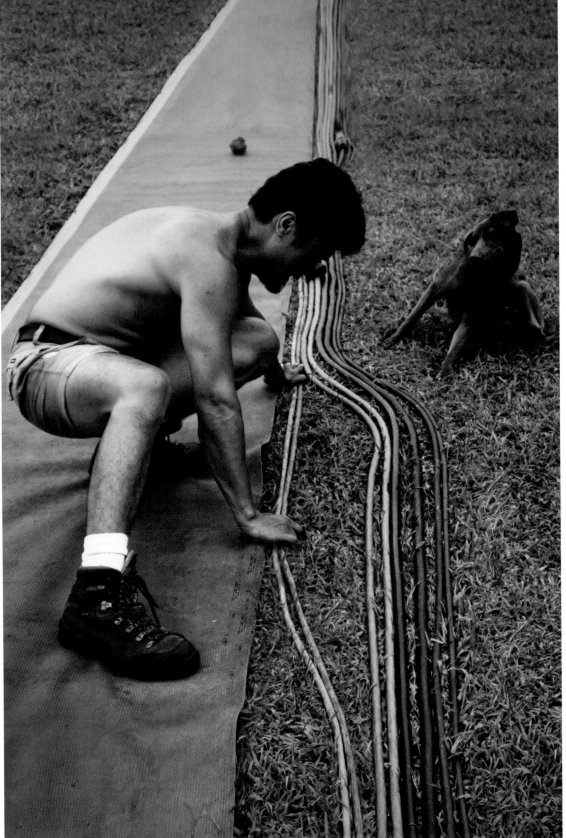

技術人員必須比舞者先到達演出場地，表演結束，卻又是最後離開的一批人。舞台監督郭遠仙整理著電纜線。埔里。2003

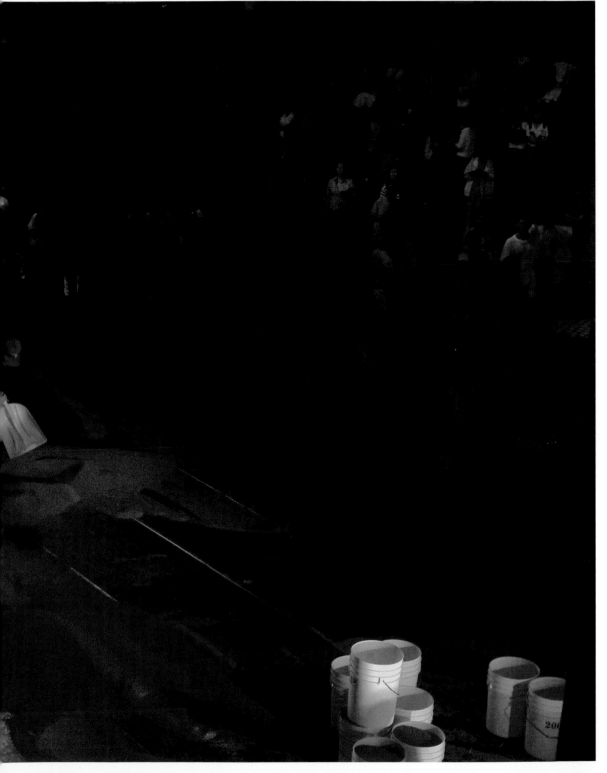

《流浪者之歌》台北戶外演出後，技術人員收著舞台上拾著的稻米。2002

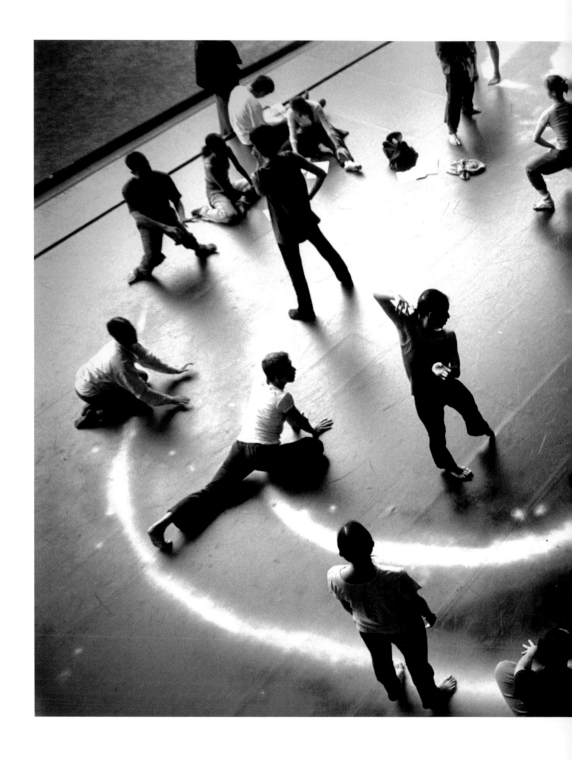

《水月》戶外演出前的排練。高雄鳳山。2001

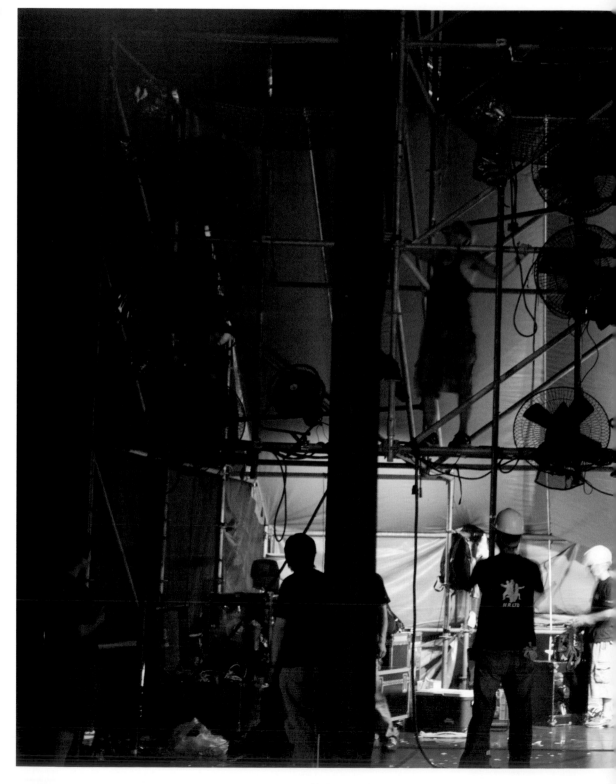

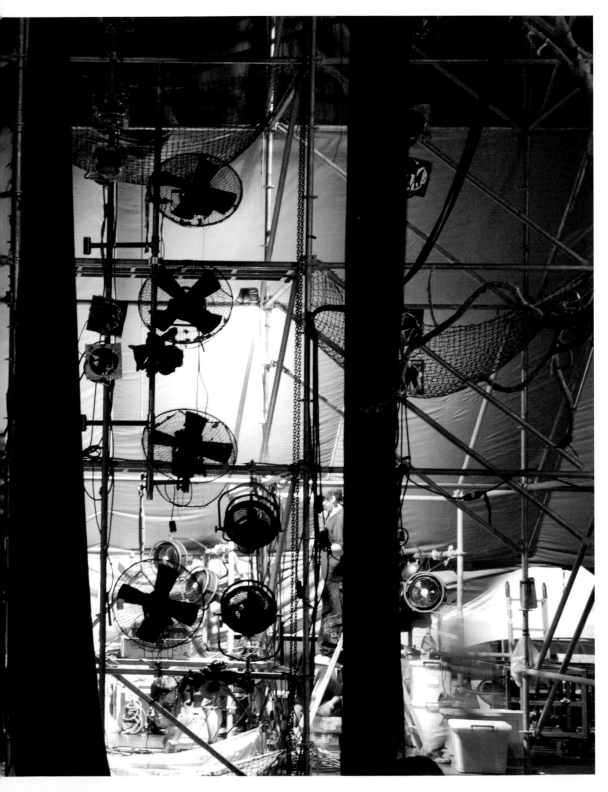

伍國柱作品
《斷章》演出
之後,工作
人員爬上鋼
架,卸下布
景與設備。
2008

在台灣遭受嚴苛的國際孤立的年代，雲門舞集每年數度從八里出發，到紐約，倫敦，巴黎，柏林，莫斯科，東京和北京……馬德里，雪梨，聖保羅，

一九九五年，雲門赴美演出《九歌》。先在華盛頓特區的甘迺迪中心，而後轉往紐約。雲門是第一個受邀參加的紐約「下一波藝術節」演出的華人團體。

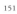

151

《九歌》終場是觀燈逐紐藝魯中。
一時上台無台下盡才下波布樂院。
河一條，無台上台，去久一，音劇
眾漸離很，下台才，布波紐約林術克
約節，去久布波魯中，紐約林音樂劇
術林下節，音樂，布波魯中。心歌劇院。

1995

進行式

八里。雲門火災十一個月後，鼠牛交年之際，天氣凍得令人發顫。

淡水河的風直直從一扇窗子撲進林懷民臨河的住家。剛從泰國清邁返台的他，眼角發紅，精神奕奕，還不許人關窗。「開著，」他笑著解釋：「頭腦可以清楚一點。」

說得也對，他頭腦不能不清楚。大火不只燒掉排練場，也燒出許多新事務，他必須一一理清。2008年是漫長的一年。清邁之行是他大火之後唯一的假期。

火災後四小時，林懷民對外界宣布，雲門將盡全力，進行既定的一百二十一場表演，因為「雲門對自己，對社會，對全世界的邀演人都有承諾，要負責任」。如今，他說，台灣社會已經很苦悶，一開年就遇上大火，雲門再怎麼辛苦，也只能往肚裡吞，不可以哀哀叫。第二天，初六，雲門成員和所有行業的人一樣，過完年假，正常上班，兩團舞者擠在倖存的小排練室上課。

年假期間，沒有大新聞，雲門火劫上了各報頭版，電視一再播報。向來低調，不願驚動人的林懷民，居然以一場意外的火災，最大分貝地震撼了台灣社會，兩岸三地，乃至國際舞壇。

這把大火也燒出一個「祕密」，媒體揭露雲門排練場是在農地上的違章建築。「國寶級的舞團在違建的鐵皮屋工作！」素來鮮為社會關切的藝文團體缺乏排練場空間的問題，頓時成為視聽焦點。

文建會主委王拓到八里火場探望雲門，表示文建會很想幫忙，但沒有這方面的預算，不過陳水扁總統準備請國營事業對雲門伸出援手。林懷民婉拒。他不要任何的便宜行事，他期待「合法」。有法規，有預算，所有團隊的問題才能改善。王拓很快推動立法，每年預算兩千萬的「藝文團體緊急危難救助辦法」2008年已經上路。那年，文建會扶植團隊的獎助金，六十五個團隊合得一億元。雲門火災後，新政府上台，2009年的獎助金翻了一倍：兩億三千萬。

在鐵皮屋頂倒塌，鋼梁扭曲的排練場，王拓詢問林懷民，雲門是否有意願進駐景美人權藝術園區？那個地方曾是威權時代進行美麗島大審的軍法庭，柏楊，李敖，黨外人士，包括王拓本人，蹲過苦牢的軍法看守所。

雲門人大都住在八里，竹圍，每天從淡水河下游到景美工作真的太遠了。但林懷民另有想法。他提議，等到雲門離開景美園區後，那個場地繼續作為表演團隊進劇場前整排的場地。王拓欣然同意。

2008年6月，歐洲巡演返台的雲門進駐景美人權藝術園區的大禮堂，林懷民編出火災後第一齣長篇作品《花語》。

八里烏山頭原址不能二度違章重建。景美園區只是過渡。接下來雲門要怎麼走？

林懷民說，雲門有兩個選擇：另租場地，再蓋鐵皮屋，像過去一樣繼續排練，表演，出國。或者，營造一個可以永續的雲門之家。多年來，雲門基金會的董事們一直希望另覓新址，讓雲門可以安頓下來。但茲事體大，勢必動用大量社會資源，林懷民不敢驚動各界，十六年，他就甘之如飴地在鐵皮廠房待下去。如今，大排練場和許多重要軟體，在熊熊大火中灰飛煙滅，他必須做出抉擇。

2008年2月11日，火災當天下午，台北縣長周錫瑋趕到滿地灰燼的現場，表達希望雲門繼續留在台北縣的願望。他提出與八里一水之隔的淡水藝術教育中心，邀請雲門派人去看看。淡水藝術教育中心的前身是冷戰時代對大陸心戰廣播的中央廣播電台，1960年工兵建造的兩層樓房，門楣下仍然殘留著當年「毋忘在莒」的口號。

面對這棟灰色的建築，右邊樹林裡是劉銘傳在1884年，中法戰爭期間，打造的滬尾砲台，左邊是台灣最老的高爾夫球場，七十年歷史的淡水高爾夫球場。在那如茵綠草上，許多政經大事就在大老們談笑揮桿中決定了下來。

林懷民與雲門董事黃永洪建築師，雲門基金會執行總監葉芠芠，舞團技術總監張贊桃，走進這個綠意森然的歷史場域時，心中蕭然。

這是個適合雲門人落腳的地方。雲門是個近百人的團體。火災之前，一、二團舞者和技術群在八里工作，行政團隊在台北復興北路租屋辦公。淡水藝術教育中心有足夠的空地擴建，讓雲門家族可以聚集一地工作。

淡水園區提供了可以讓雲門永續的機會。但是，雲門的永續對林懷民而言，只是個手段。二十六歲創辦雲門的時候，他思索的是透過舞蹈為社會開拓文化的，精神的領域。創團至今，雲門從未放棄與整個社會的互動。在文化中心未建之前，雲門在各地育館搭台演出。舞團成熟之後，一團每年舉辦大型戶外演出，二團長年深入城鄉校園，舞蹈教室的「藍天計畫」持續到偏遠學校為原住民孩童和中輟生上課。雲門

一路走來不順利。然而，沒有社會的支持，舞團不可能活到今天。如果能夠進駐淡水園區，雲門應該以其累積的三十六年經驗，對社會提出更大的服務。

站在可以眺望淡水河入海口的園區，雲門人夢想著在這裡進行「創意、教育、生活」的志業。

擴建後的創意中心應該包括排練室，小劇場，技術工坊，除了雲門本身的排練演出，也可以讓別的團隊客席駐用，同時定期舉辦工作坊，讓年輕藝術家聚集一堂，合力創作。教育中心可以迎接前來進行戶外教學活動的學童，透過雲門舞作認識身體，認識《薪傳》，《九歌》，《水月》，《行草三部曲》之後的文化內涵，透過紅毛城，滬尾砲台和淡水老街，認識台灣歷史。

淡水已經是台灣觀光休閒的重要景點。雲門人想像著，坐過渡船，吃過鐵蛋，走過老街的遊客，在看過滬尾砲台之後，走進園區的大草坪，看戶外演出，看畫展；春天看櫻花，夏天逛藝術市集，秋天學做風箏，一起放風箏。12月31日，台北人沸沸騰騰在東區看101大樓放煙火時，也有些人在淡水園區放天燈。

長年巡迴各國演出的雲門人思索著，如何透過未來園區的活動，帶給社會優質生活的影響。面對這樣的夢想，雲門人興奮，而肅然。

八里火災後，林懷民說：「這是老天爺給雲門的磨練。」

磨練的第一課是等待。

台北縣政府有心留雲門，但是縣長的權限只能批准將中央電台讓雲門借住九年，九年之後再議。雲門期盼的是「永續」。同時，雲門希望「合法」。諷刺的是，翻遍所有的法令法源，只有對高科技產業、傳統產業的各項優惠條款以協助其發展，藝文團體卻缺乏能夠確實支持的法規。當政府高喊文化創意產業這五年來，文化其實還停留在「口惠」階段，並沒有設計出真正足以壯大這些產業的法令與制度，沒有提供促進表演藝術產業成長的土壤。

請教各界專家，最後的結論是，若要久長，只能沿用「促進民間參與公共建設法」（促參法）。該法精神在於：引進民間的資金、效能、創意來參與開發公共建設，以減少公部門各方面的支出成本。民間企業，誰能增進公部門效益，誰能回饋給政府最多，就是得標者。歐美各國，乃至香港，新加坡都有政府為了發展文化藝術，對優秀文化團體釋出公家場所的辦法，而台灣的雲門必須透過「促參法」來取得淡水園

區的使用權。

2008年，在林懷民帶著舞團到歐美巡演的時候，葉芠芠邀聘管理顧問，法律顧問，財務顧問，建築和劇場設計專家，一起反覆研究，反覆洽商，寫出厚厚的經營藍圖，向台北縣政府提出促參的申請案。如果促參順利通過，雲門就可以進入水土保持，山坡地審查的階段，然後申請建築執照……如果一切順利，雲門可望在2012年進駐淡水藝術教育園區。如果。

雲門提出的促參申請案，申請四十年的使用權。面對四十年的遠景，雲門願意等待。等待，同時學習。一面推動兩個舞團的排練，巡演，一面學習促參，建築，和管理。因應三年後經營園區的挑戰，雲門已經舉辦兩次教育訓練，行政部門的微調也成爲迫切的工作。

支持雲門人等待的耐心和龐大工作量的是社會的關心與援助。火災後，雲門收到大批信件和電傳的鼓勵。走在街上，路人停下腳步，跟林懷民和雲門舞者說：「加油！」雖未正式發動募款，企業界和各行各業人士的捐款陸續匯入雲門。截至2008年底，共有五千多人，捐出三億八千萬讓雲門建新家。

「火災後，我沒掉眼淚。」林懷民說。「但接到那些用心製作的鼓勵信函，接到小朋友捐來的一百元，我和雲門同仁總要哭得唏哩嘩啦。」他笑著說，「雲門從前是個體戶，現在一下子有了五千名持股的投資者。」

那是一份壓力吧？當然，他說，但夢想本身的壓力更龐大。這份壓力也只有透過不斷學習，不斷成長，不斷行動，才能消除。

2009年，元旦假期過後，雲門舞者上法鼓山打禪三，計畫6月時全體雲門人一起上法鼓山，期盼以安靜，從容的心境來累積永續經營，永續服務的能量。

坐在寒風流竄的客廳裡，六十二歲的林懷民說，走走看，四十年也不過就是每次盡心盡力處理一點點小事。

然後，他問：台灣可不可以有百年的鼎泰豐，百年的誠品，可不可以有百年的舞團？

三十六歲的雲門要賭一下。

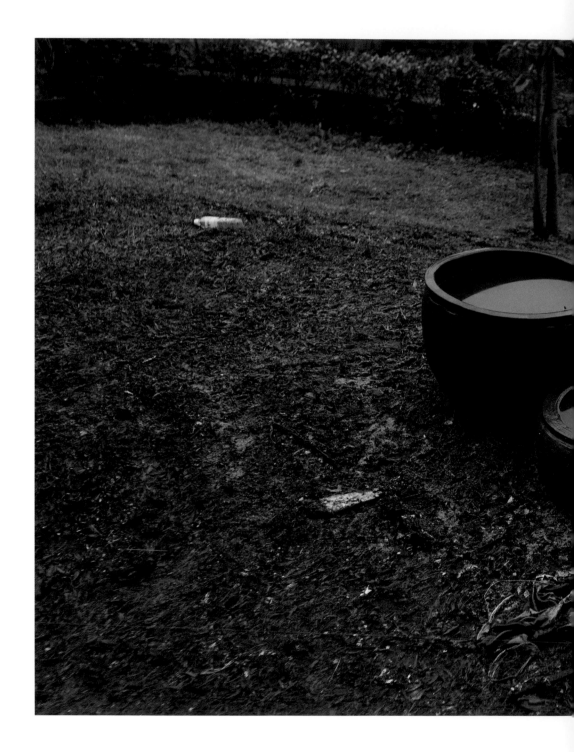

火災後，八里排練場的荷花已不在了，只留下水缸。2008

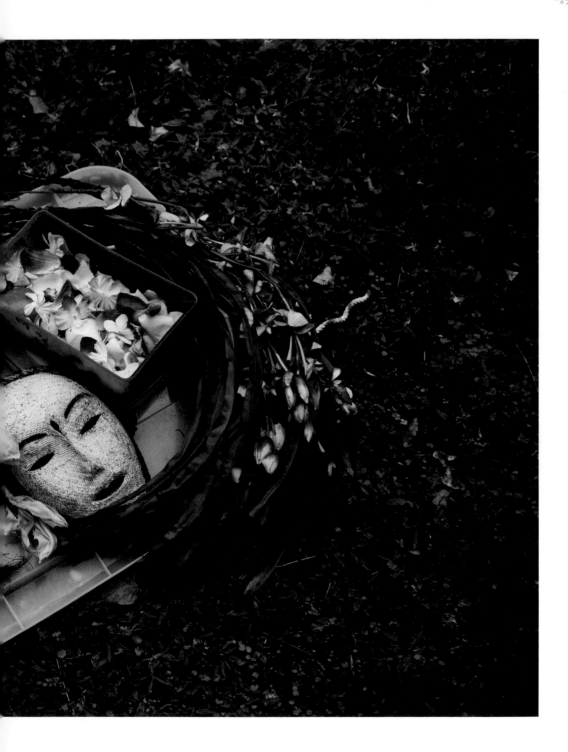

《九歌》裡
〈湘夫人〉的
面具，意外
地完好無缺。
2008

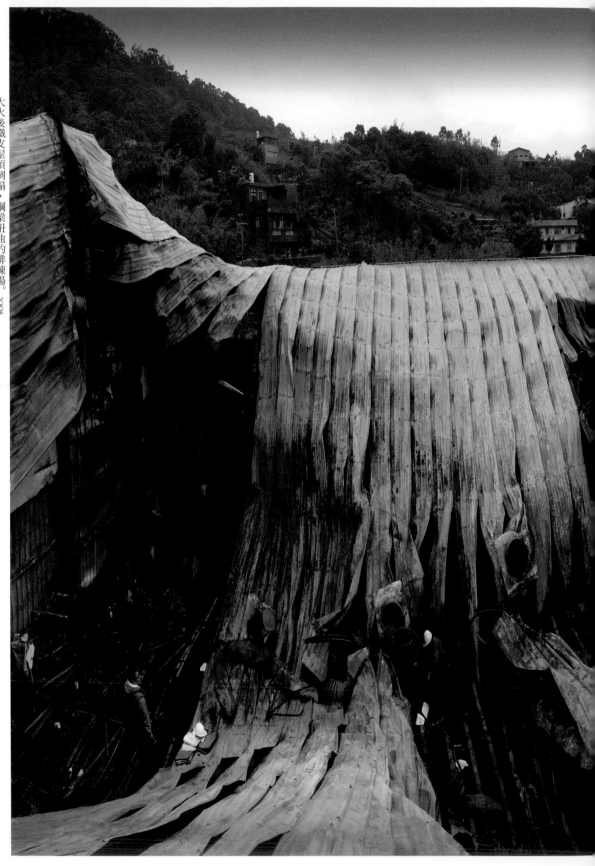

大火後鐵皮屋頂倒塌，鋼梁扭曲的排練場。2008

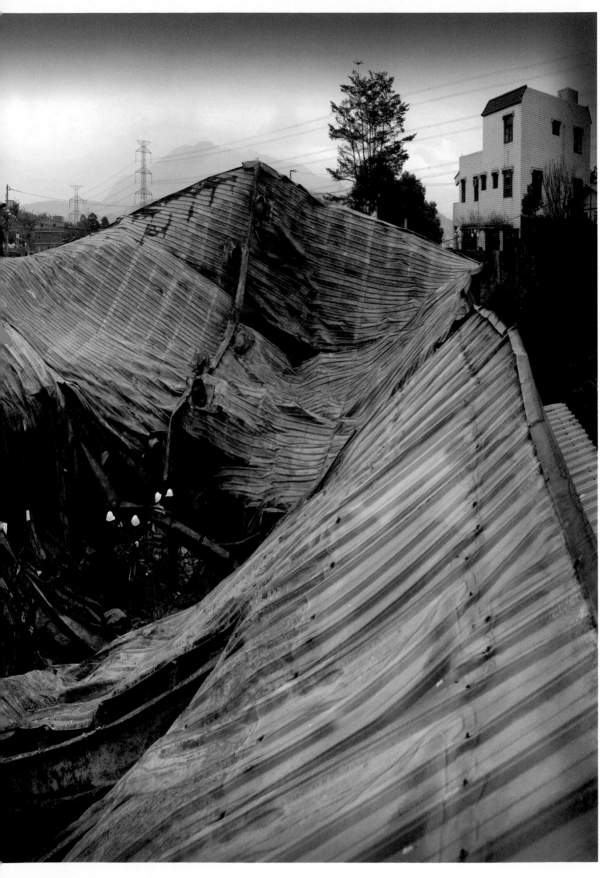

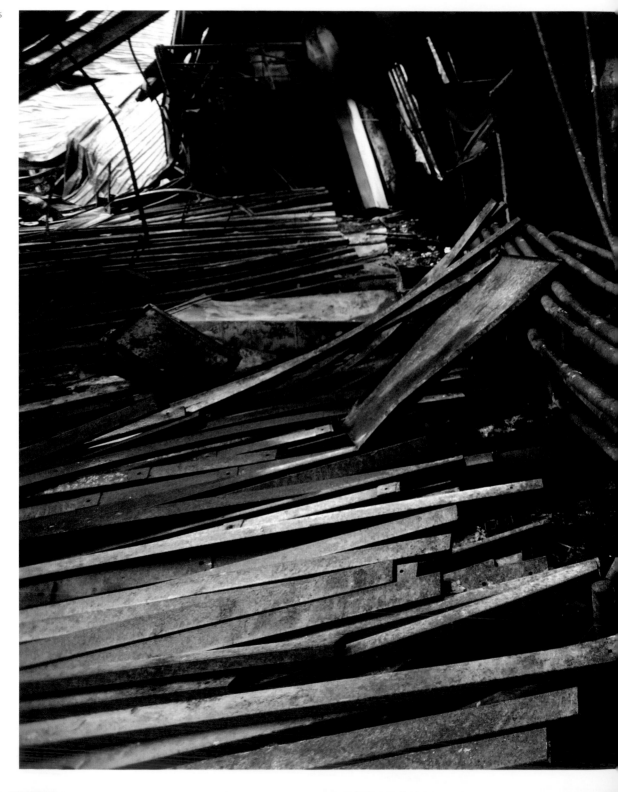

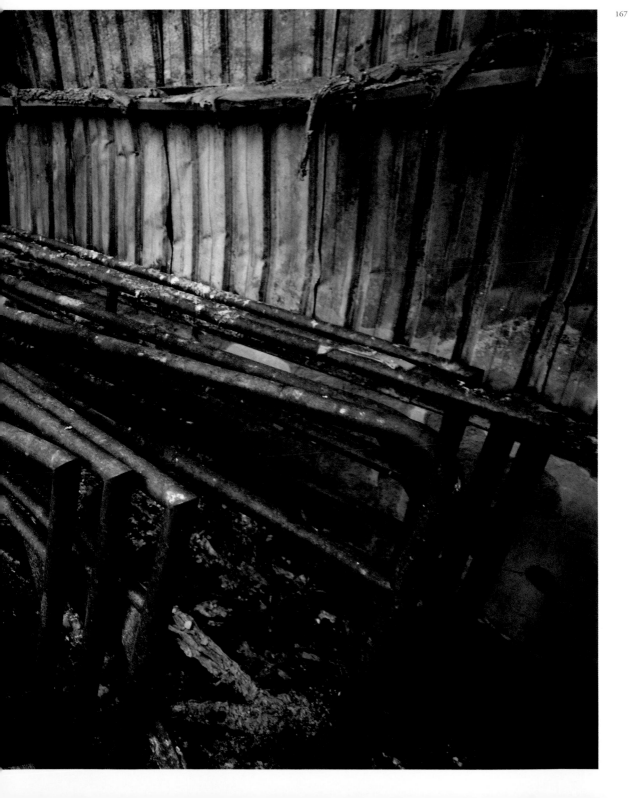

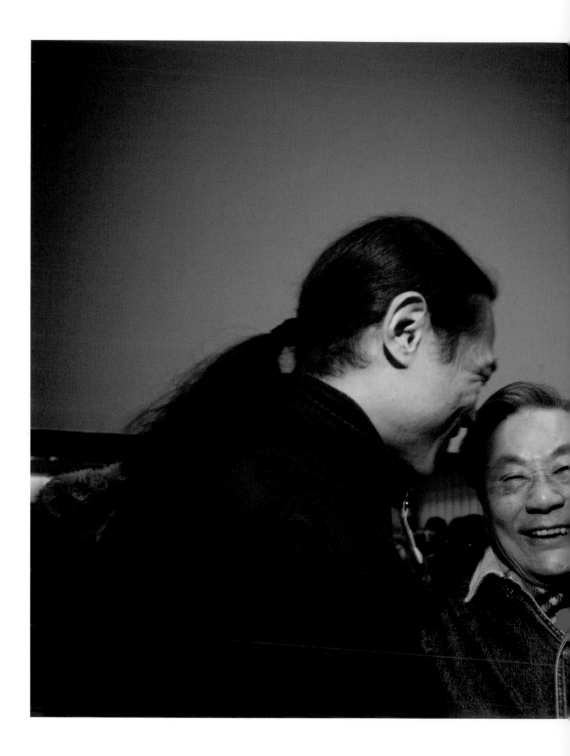

曾經擔任雲門劇場顧問多年，門前來蕭關道輝心與汪其道問雲。在浩八和吳義芳志雲重逢。災，後的關里久別。2008

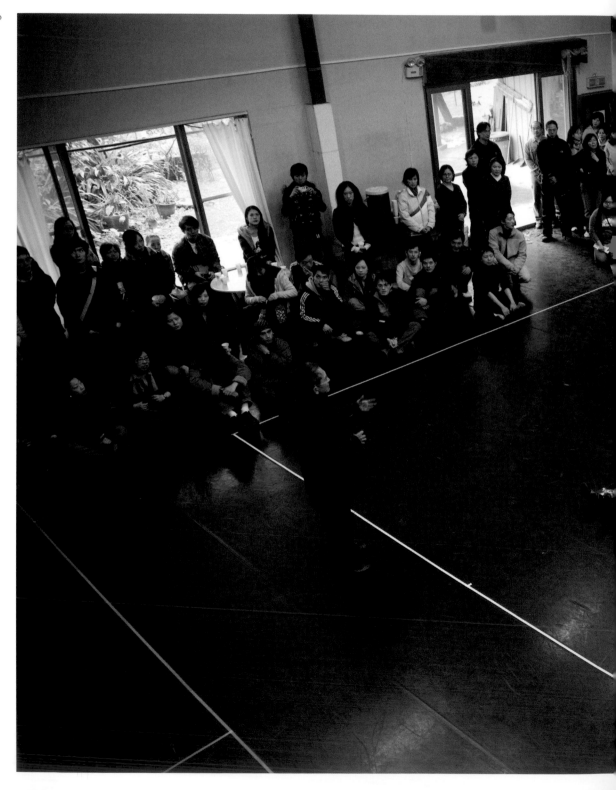

八里排練場

拆除之前，林懷民在排練場和小排倖，存的場裡的歷代雲門人團聚、談話。2008

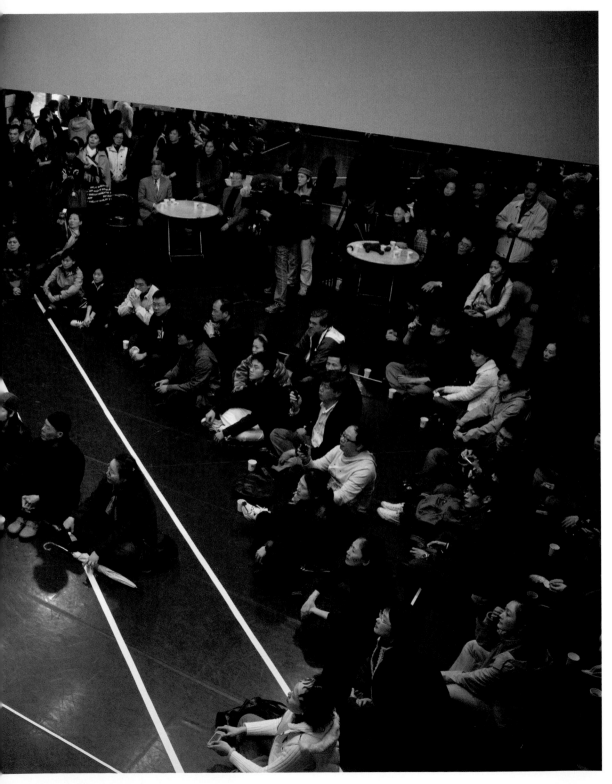

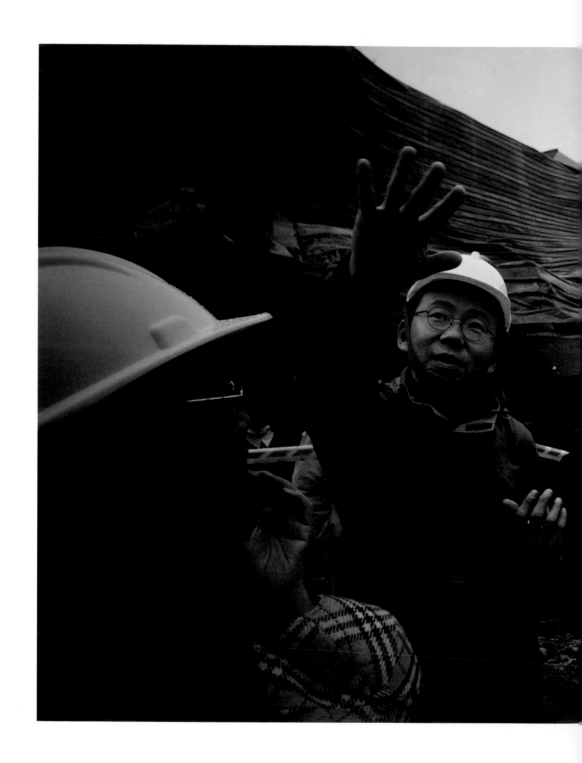

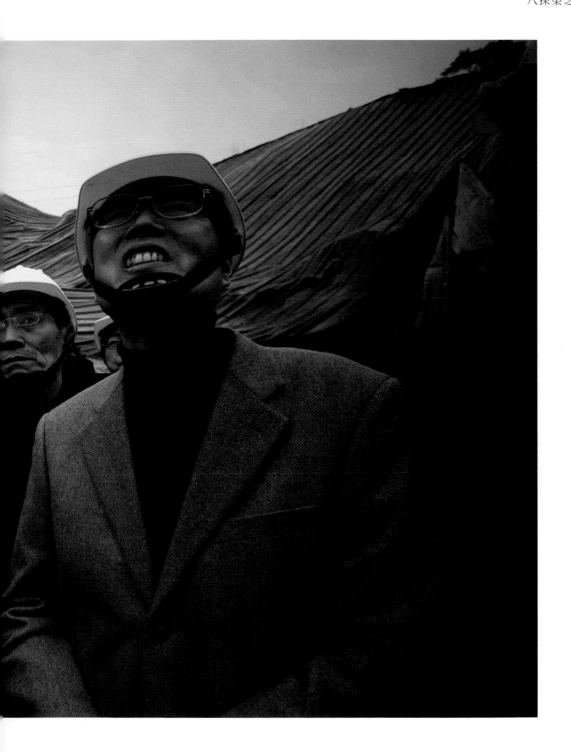

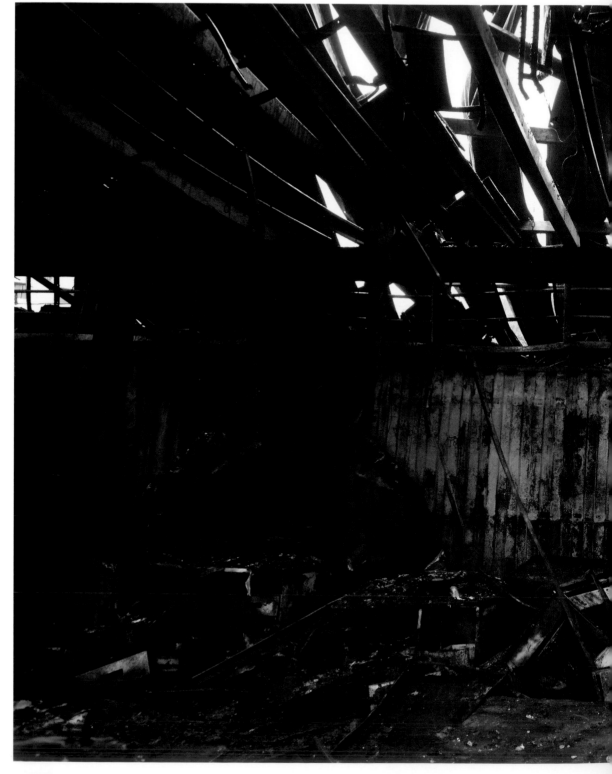

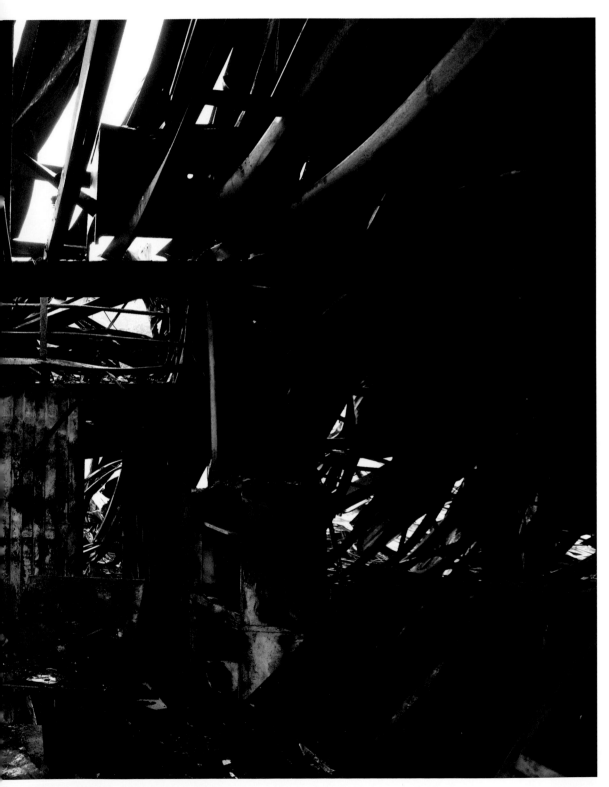

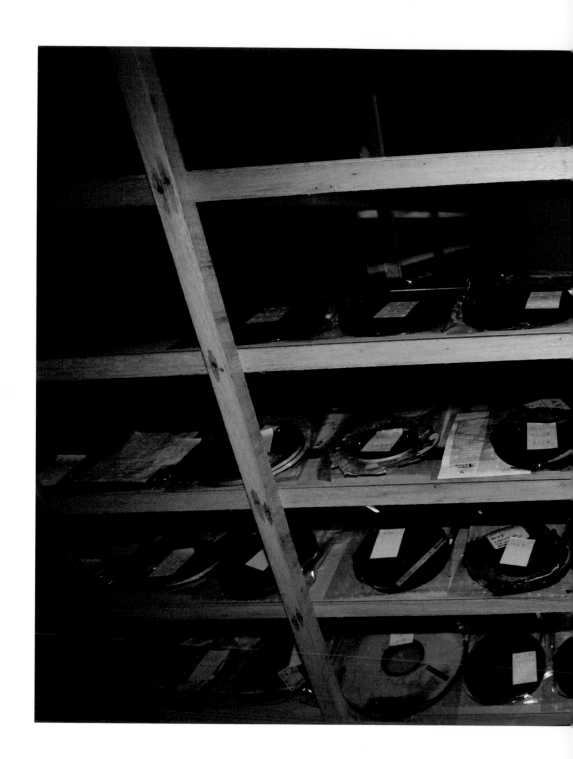

怪手啓動，二〇〇八年三

月八日開始，拆除火劫後的

八里大排練場廢墟，雲門拜

人團聚一起，在這裡，拜來

謝天，也向過去十六年來

包容與呵護雲門人的場域

來告別，來致謝。

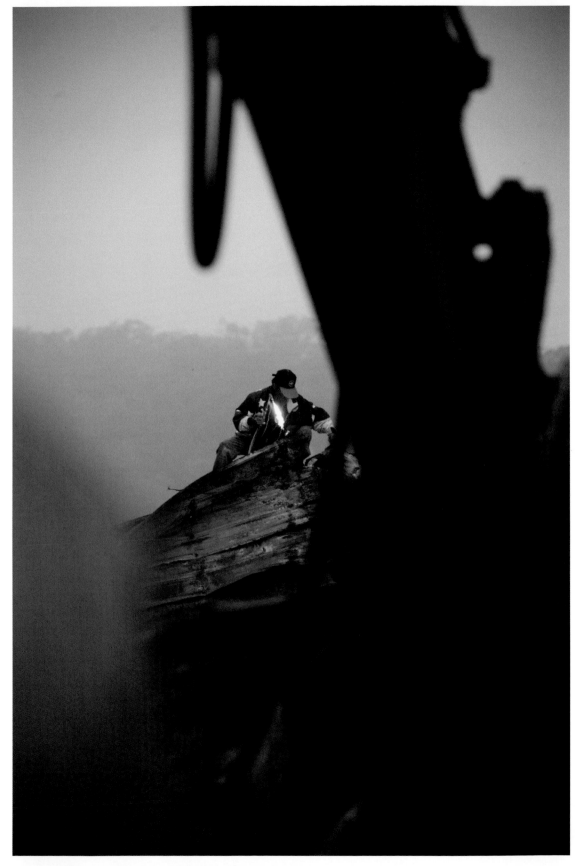

災後第十天。
怪手剷平了
八里殘骸。
林懷民雙手
緊抱胸口，
不發一語。
2008

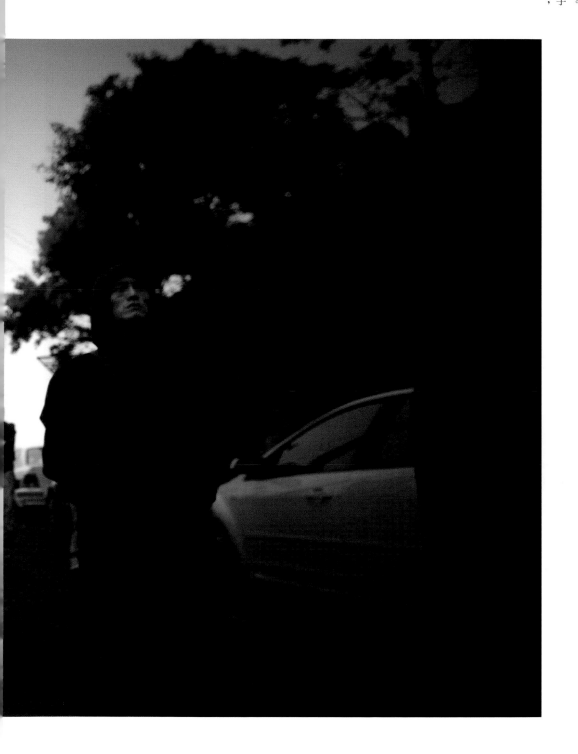

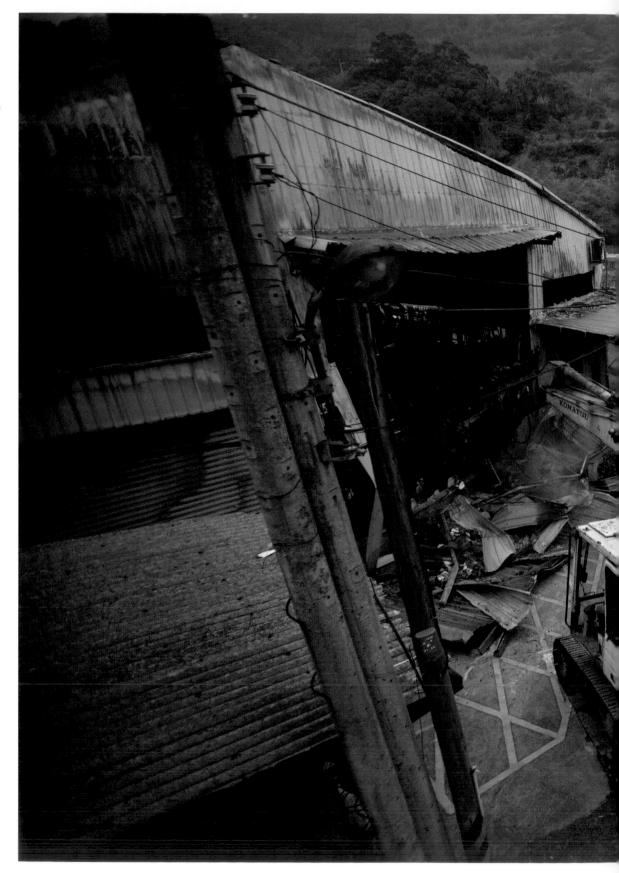

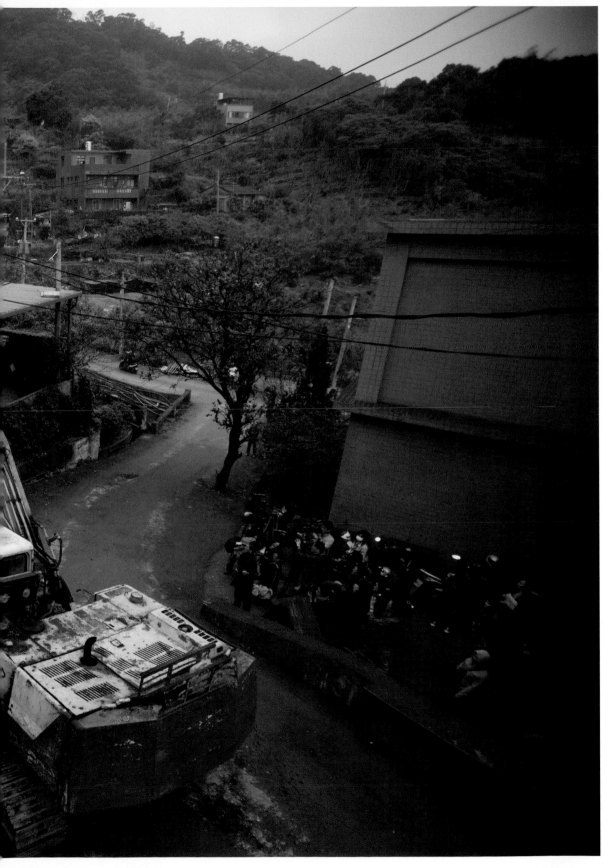

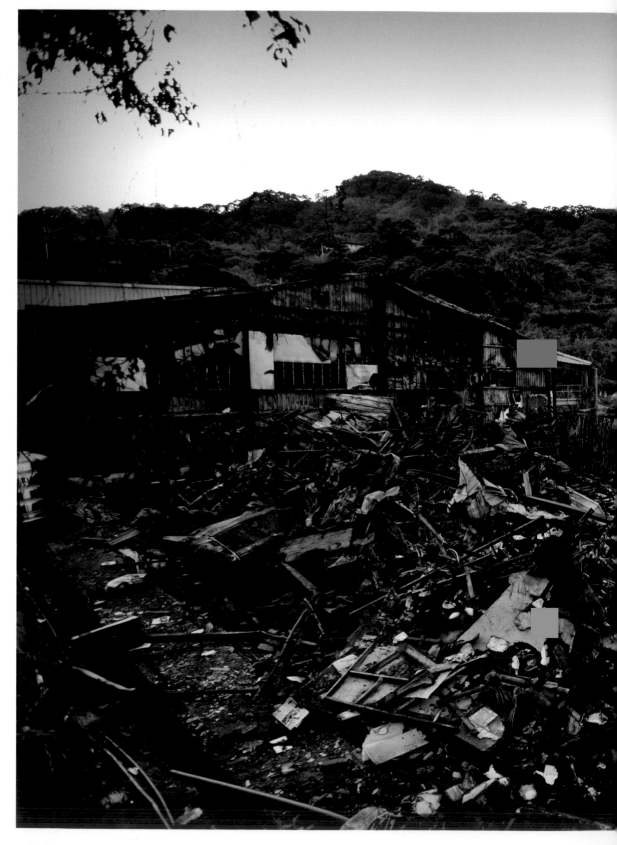

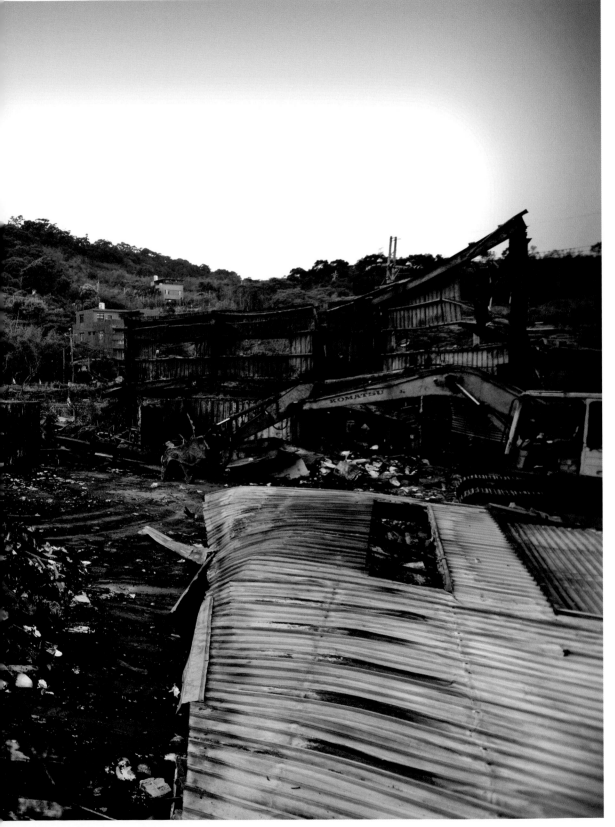

汗水、腦汁，還有淚水，凝出讓全世界觀眾歡呼的作品：《九歌》、《流浪者之歌》、《家族合唱》、《水月》、《竹夢》、《行草》、《烟》、《行草　貳》、《狂草》、《白》、《風‧影》。都在這個廠房裡誕生。

為《花語》準備，防火處理過的花瓣，在一片灰燼之中，仍保有原來的鮮豔色澤。但即使沒有燒毀，這一批花瓣也不能再使用了。2008

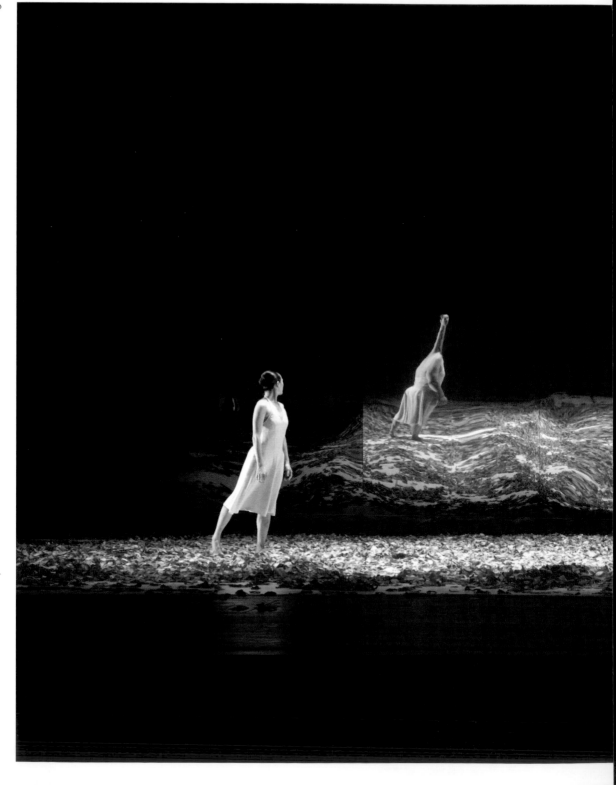

《花語》後，《花語》照常演出，照樣使用八萬片花瓣。三十五週年公演於嘉義文化中心首演。舞者黃珮華。2008

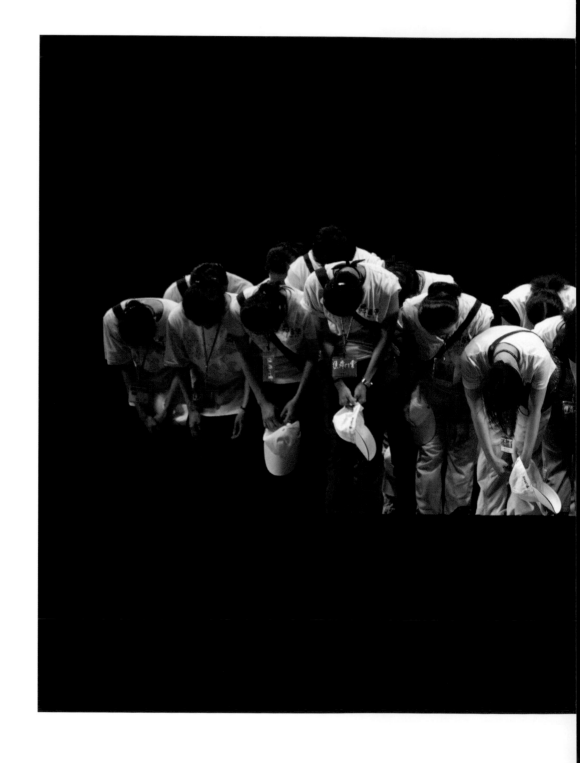

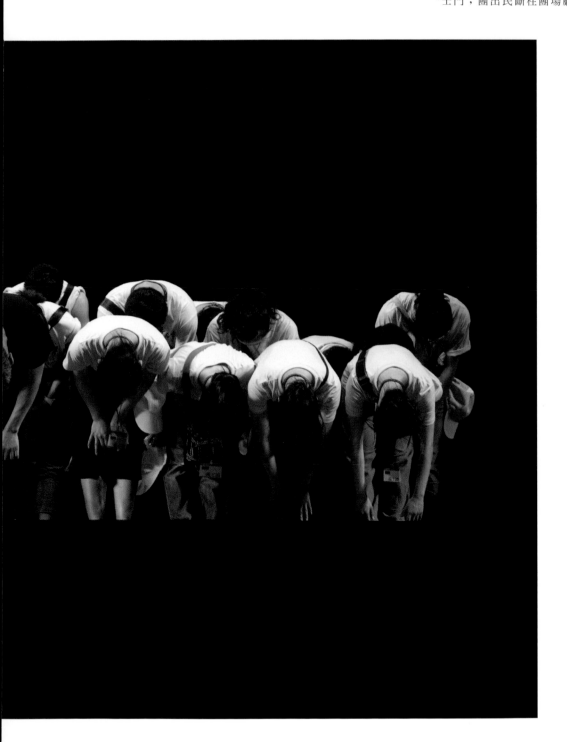

災後第一場戶外演出

在台北兩廳院演出

院方邀請雲門文教團二團演出伍國民《斷柱》作品

演出的林懷民章節與舞義工者登台一同演出

擔任的演出工作，舞者義工登台雲門，向各界支持的人士，致敬謝的向各界支持的人士，敬的致謝意。

2008

193

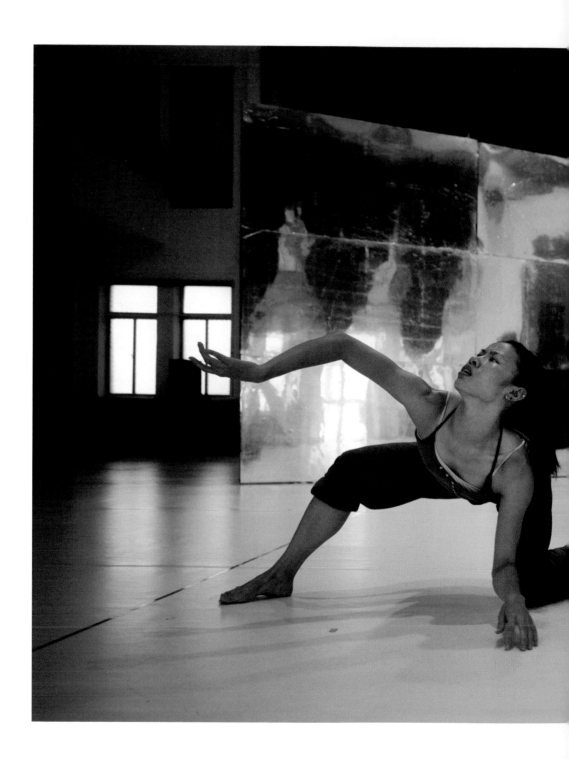

暫駐景美人
權藝術園區，
排練《花語》。
（左起）黃嫩
雅、佘建宏、
王立翔。2008

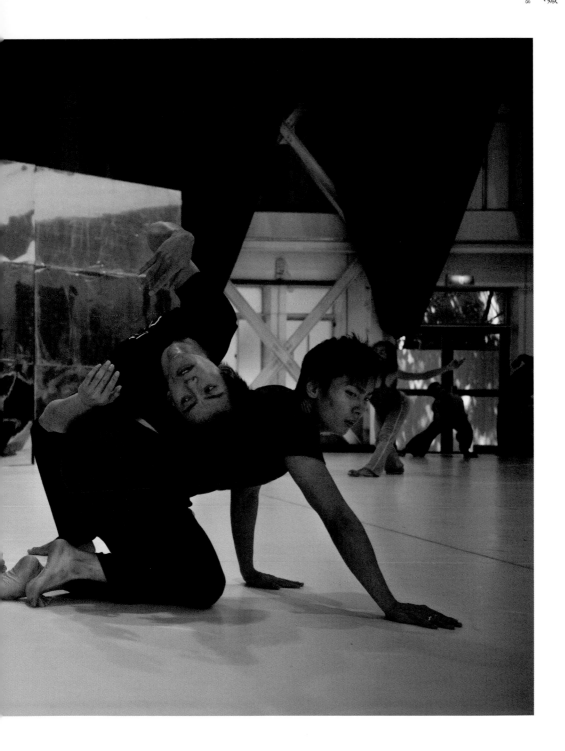

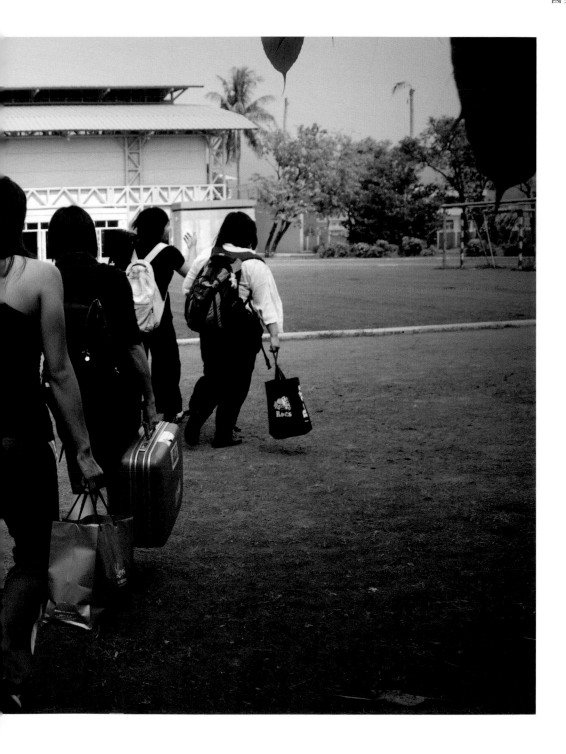

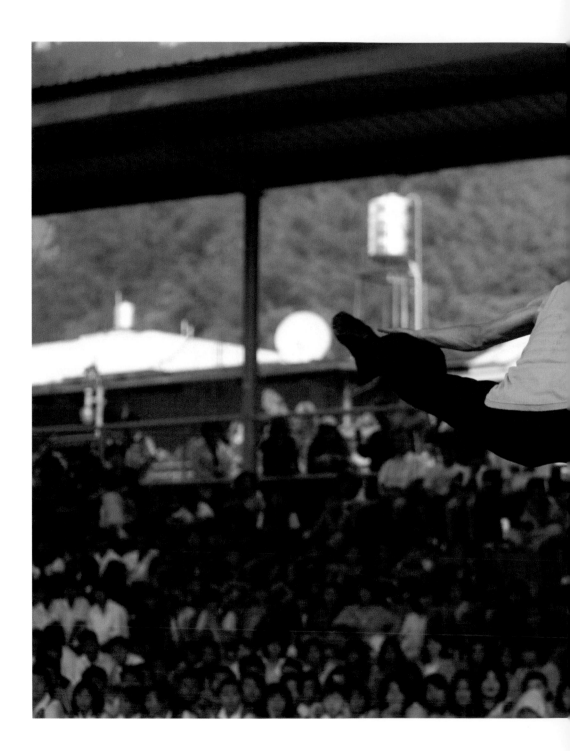

雲門二團，赴
雲門舞集駐縣者為，
高雄縣舞駐
高雄門舞
原住民孩子
雲門舞者
示範舞蹈動作。
那瑪夏鄉。
2008
作。高雄縣
那瑪夏鄉。

創團至今，雲門從未放棄與整個社會的互動。舞團成熟之後，一團每年舉辦大型戶外演出，二團長年深入城鄉校園，舞蹈教室的「藍天計畫」持續到偏遠學校為原住民孩童和中輟生上課。

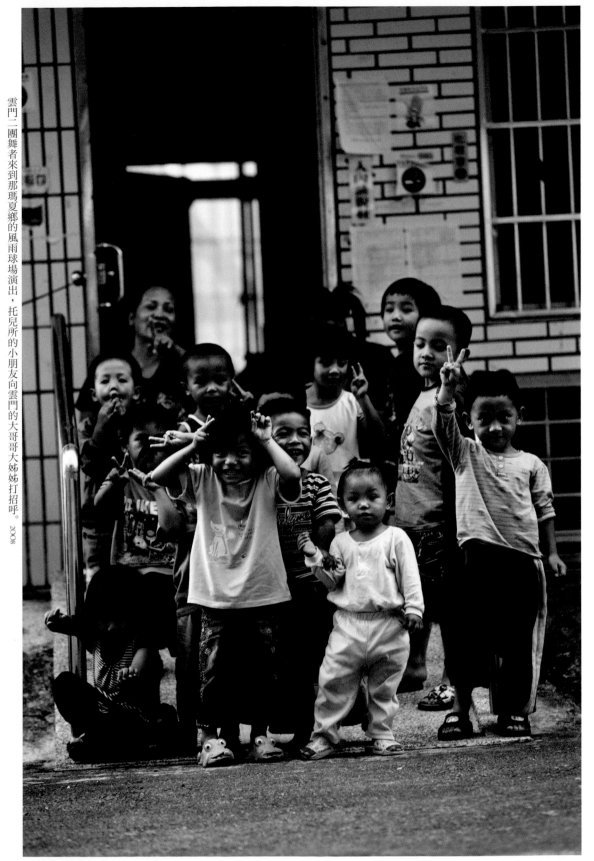

雲門二團舞者來到那瑪夏鄉的風雨球場演出，托兒所的小朋友向雲門的大哥哥大姊姊打招呼。 2008

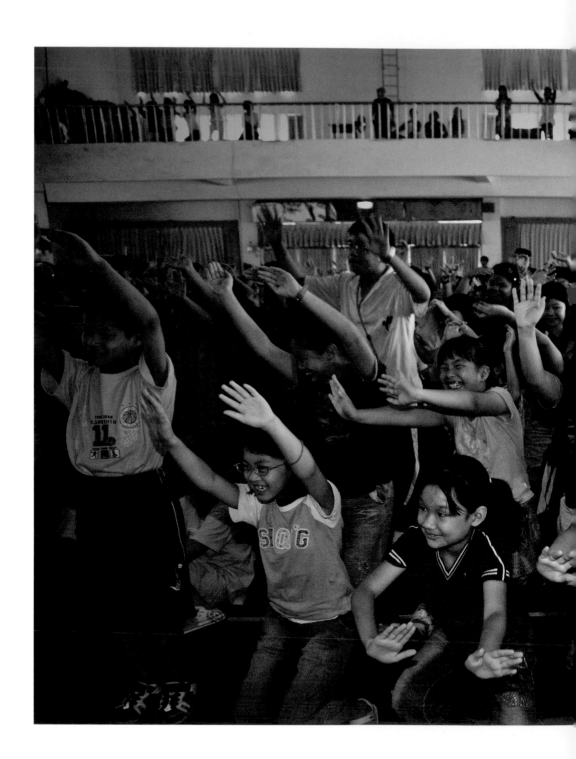

小朋友們跟
著舞者一起
舞動身體。
高雄縣彌陀
國小。2008

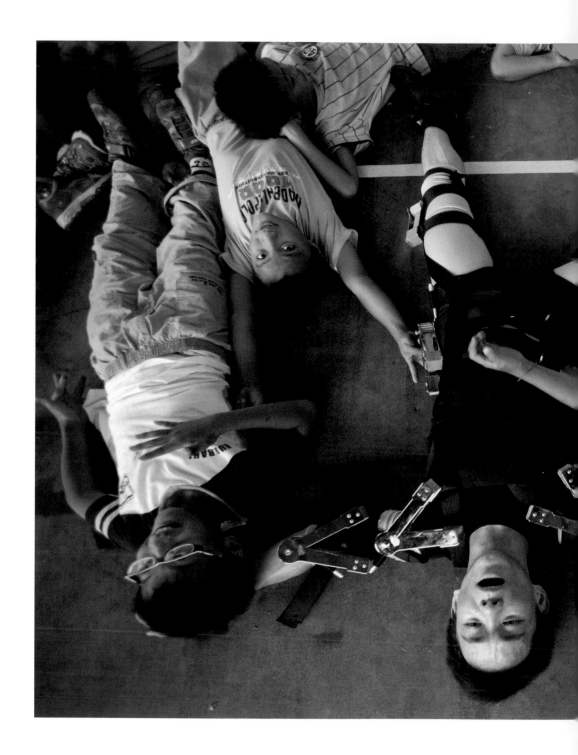

葉文榜帶領
小朋友隨興
伸展肢體。
孩子們玩得
好快樂。那
瑪夏鄉。2008

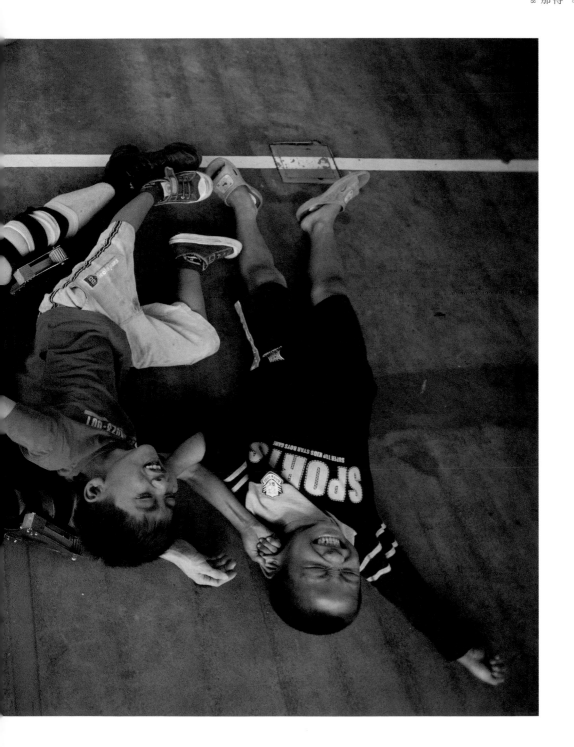

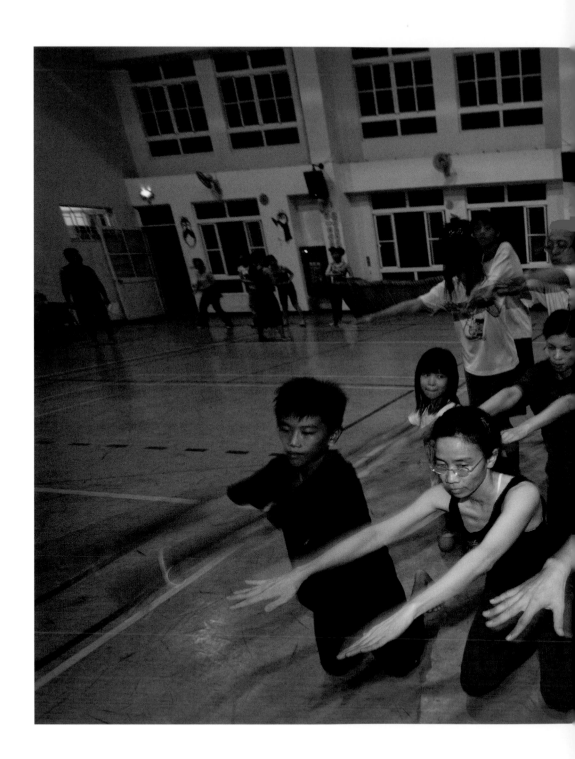

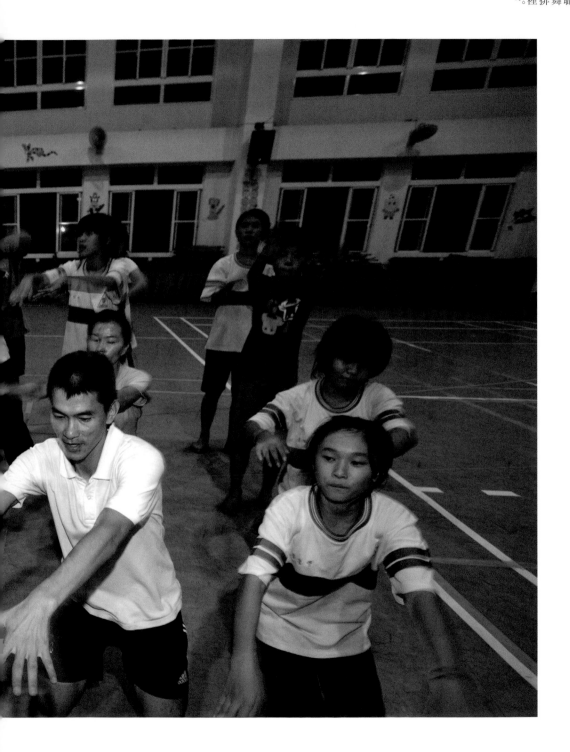

高雄縣大社
國中的師生
與退休的教職
員，隨著舞
者楊儀君排
練《薪傳》裡
的插秧場景。
2008

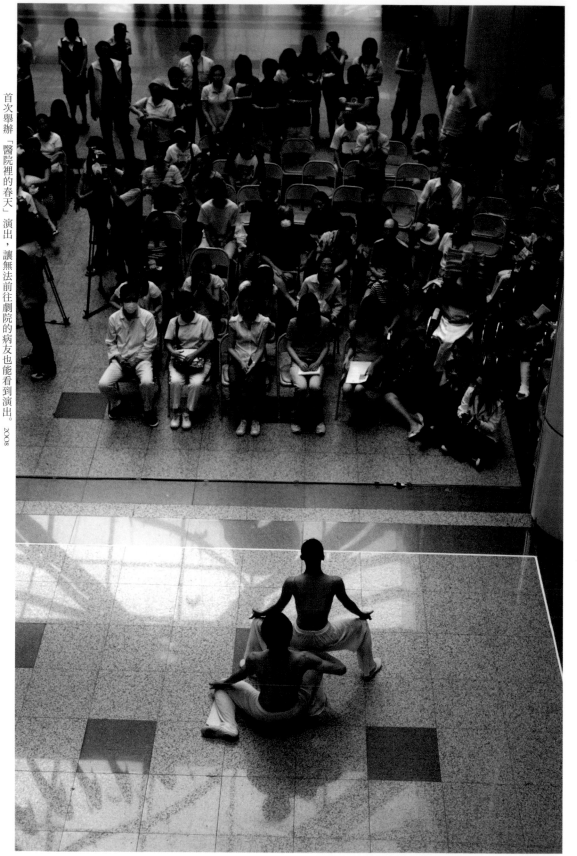

首次舉辦「醫院裡的春天」演出，讓無法前往劇院的病友也能看到演出。 2008

為社會上，是雲門的每一位朋友初演、舊院外演等經典舞作，願望實現，衷心……儘管二○○八年雲門創團以來，行程滿檔，進帳突出，帶著經典舞作，訪淡水、台南、台北、新竹、嘉義、高雄等各城市演出三十八場，演出三十五……這家醫院……送給自己九場演出……門禮物，希望為社會帶來更多的美與安慰。

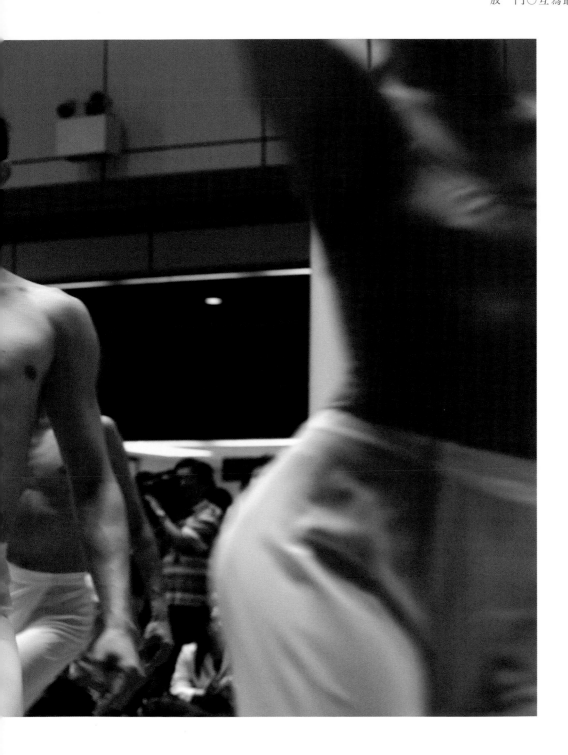

林懷民認為一為
舞蹈只是一、是最
種手段的，互○為
目的社會○門雲
與二的，二門
了。終段的是社會
動目的段○是互
八年。是會○為
走進，醫院雲門
舞者。林心放。
（中）。林醫院
2008

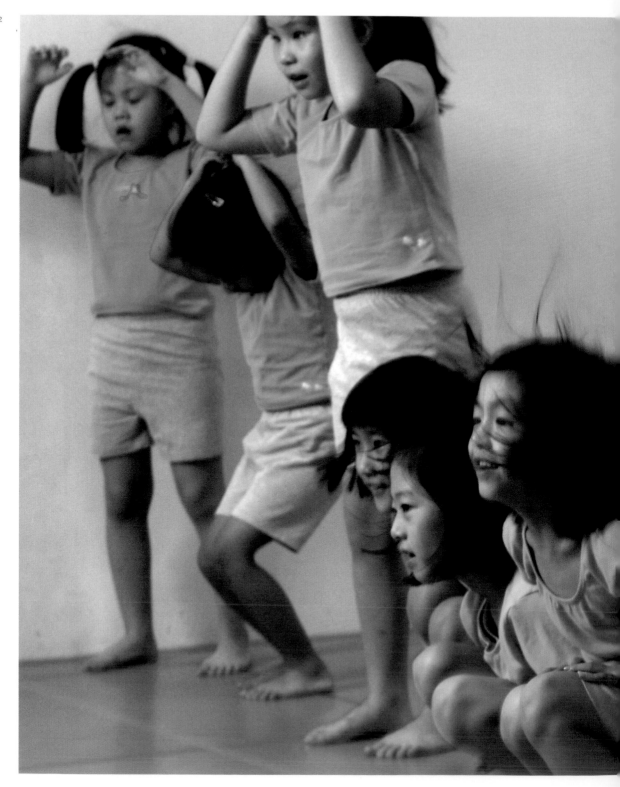

一九八八，雲門舞蹈創立舞蹈教室，透過舞蹈集體創作，啓發孩子的性靈，導引自發的律動，遊戲與認識自己的身體，活動誘導孩子發現體與認識自己的身體與空間，所處之間。2003

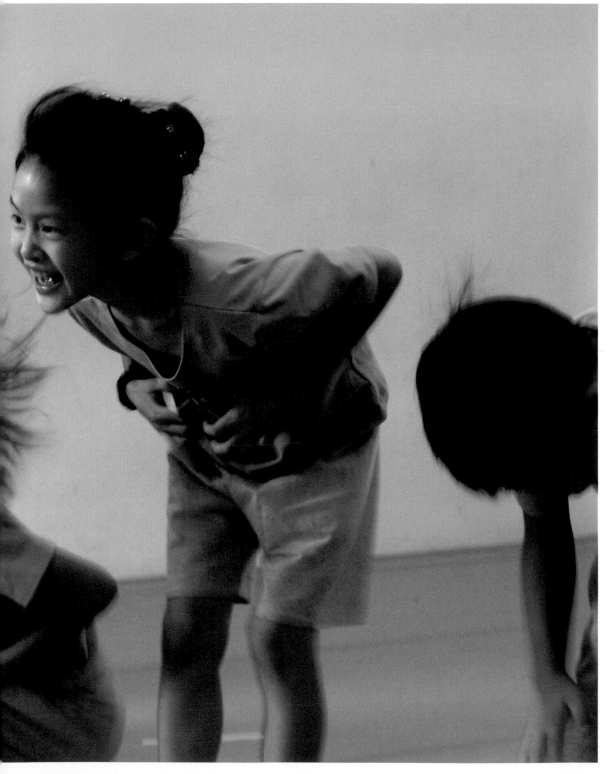

大火後倖存
的二團排練後
場與災後重
的荷花。
生特別的留存
貨櫃與鋼的
梁日後將成
為八里的記
憶。2008

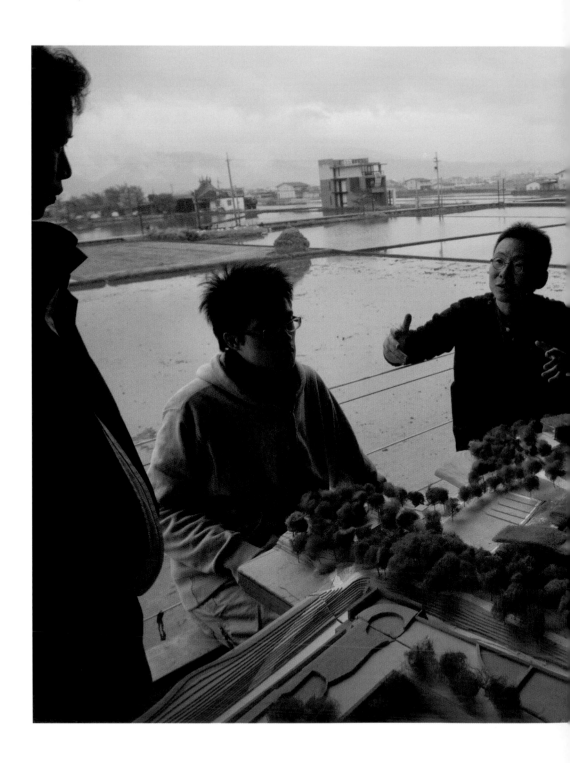

建築師黃聲遠與其田中央設計團隊，位於宜蘭員山的「遠與建築」，就著模型討論建築藝術。然而淡水綠意盎然的術園區綠水意藝，模型門，雲門新家未來的討論建築。2009

二○○八年二月二十三日，林懷民邀請所有雲門門的舞者與長期協助關懷雲門的朋友齊聚八里，向懷雲門伴隨的八里排

雲門的工作十六年的八里排練場說聲謝謝，並告別。

一九九一年以來，劉振祥每隔幾年都在八里排練場大合照為雲門人拍攝一張大合照。沒想到第三十五週年的殘礫的合照，竟是在劫後的殘礫裡。

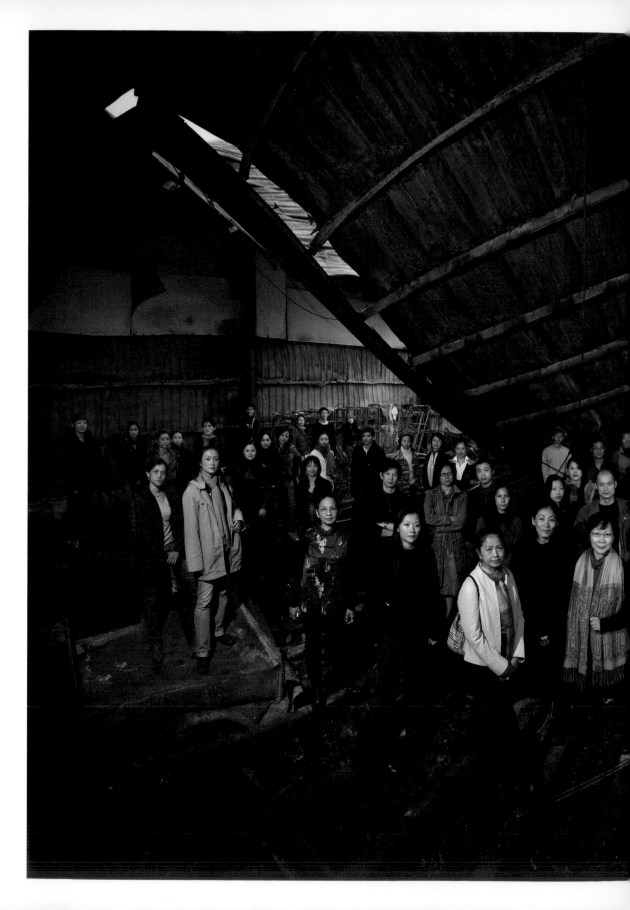

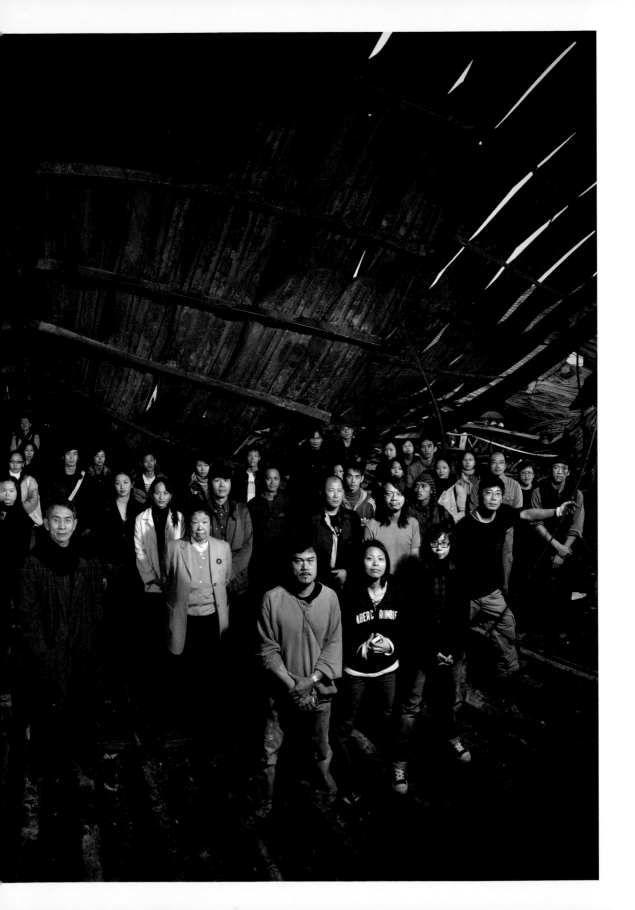

雲門
歲月

1973——4月1日▷租用台北信義路四段3O巷麵店二樓25坪的小公寓，作爲排練場。林懷民與創團舞者展開定期的工作。5月▷選定「雲門舞集」作爲團名，請董陽孜題字。9月29日▷雲門在台中中興堂創團首演。林懷民以中國作曲家的音樂編舞。1O月2日▷在中山堂舉行台北首演。

1974——4月▷邀請曹峻麟先生教授京劇基本動作。5月▷《寒食》在台北中山堂首演。11月▷二度公演，演出林懷民的《哪吒》、《奇冤報》，和舞者編作的作品：何惠楨的《八家將》、《變》，吳秀蓮的《夜》，林麗珍的《掀起妳的蓋頭來》，以及鄭淑姬的《待嫁娘》。

1975——4月▷遷居台北承德路28坪公寓。9月▷首度出國，赴新加坡、香港演出《白蛇傳》、《奇冤報》、《寒食》。香港舞評連續月餘，讚賞雲門是「中華民國二十多年來最重要的文化輸出」。

1976——3月▷與小大鵬學生於國立藝術館，合演爲兒童編作的歌舞劇《小鼓手》。5月▷首度赴日，在東京、京都公演。葉公超先生爲雲門募款，舞者開始定期支薪。12月▷冬季公演，邀請李環春、郭小莊與雲門同台演出崑曲《夜奔》與《思凡》；邀請屏東排灣族原住民同台演出傳統歌舞。

 1977——4月▷春季公演，節目首度全數由舞者創作演出。5月▷雲門的導師俞大綱先生辭世。6月▷《小鼓手》於台北新公園免費演出。這是雲門第一場戶外公演。9月▷秋季公演，發表林秀偉的《長鞭》等舞者的作品。12月▷冬季公演，舞者合作經營舞團，演出劉紹爐的《過客》等作品。

1978——5月▷第一次南部巡迴公演，前往高雄、台南、嘉義等地演出。1O月▷林懷民返台後，率舞者赴新店溪畔集訓，準備《薪傳》的創作。12月16日▷台美斷交日，《薪傳》首演；在各地體育館搭台演出，在時代的轉捩點上，鼓舞人心。

1979——4月▷首度赴韓國演出《白蛇傳》。5月▷《廖添丁》於台北國父紀念館首演。1O月▷首度赴美，八週巡迴演出41場，獲《紐約時報》熱烈好評。

198O——4月▷在美濃國中義演，爲當地農業圖書館募款。5月▷在低收入的福民、安康、福德等平價住宅社區免費演出。1O月▷吳靜吉、林克華、詹惠登於大稻埕甘谷街成立雲門實驗劇場，培訓舞台技術人員，推廣小劇場活動。主辦「藝術與生活」聯展，廣邀各界藝術家社區、校園演出，活動延續三年，逾2OO場。

1981——1月▷春季公演，爲蘭嶼醫療基金會募款。5月▷環島公演，首次在台東、花蓮、豐原、清水、埔里、新營、屏東等地演出。9月▷首度赴歐，9O天在71城演出73場，獲熱烈回響，奠定雲門在歐陸的聲譽。

1982——5月▷初夏公演於台北國父紀念館舉行，發表舞者羅曼菲的《兩個人之間》等作品。隨後全省巡迴，在台北、基隆、羅東、豐原、苗栗、沙鹿、台中、彰化、斗六、台南、高雄、台東、恆春、屏東、台南等地，演出19場。7月▷首度舉辦「雲門舞蹈營」，總計舉辦兩屆。當時的學員吳義芳、李靜君等人，日後成爲雲門主要舞者。1O月▷赴巴黎國際藝術節，首次演出《涅槃》、《街景》。

1983——6月▷二度赴香港演出。9月▷林懷民出任國立藝術學院（國立台北藝術大學）舞蹈系主任，後任舞蹈研究所所長。陸續邀請羅斯·帕克斯、李昂·康寧來台擔任雲門現代舞及芭蕾教師。這兩位教師同時任教於國立藝術學院，長年居住台北，訓練兩代舞者。1O月▷創團1O週年特別節目《紅樓夢》，爲台北社教館（城市舞台）做開館首演。

1984——4月▷林懷民另徵非職業舞者，展開即興與創作訓練，與張照堂、汪其楣、黃永洪合作，發表「實驗舞展」。7月▷海山煤礦災變，捐出演出收入給罹難家屬。12月▷冬季公演發表全本《春之祭禮》、《流雲》，以及黎海寧的《冬之旅》等舞作。這是黎海寧首度應邀來台，其後陸續爲雲門編作《某些雙人舞》、《女媧的故事》、《看不見的城市》、《春之祭》、《女人心事》、《不眠夜》和《太陽懸止時》等，七度與雲門合作。2OO3年爲雲門2排練台北版《創世記》。

1985——1月▷雲門實驗劇場遷入八德路四段，位於監理處對面的公寓二樓。3月▷《夢土》於台北國父紀念館首演。5月▷《薪傳》全省巡迴2O場。1O月▷二度赴美，巡迴紐約、洛杉磯、舊金山、華盛頓與德州。

1986——12月▷《我的鄉愁，我的歌》在台北縣立文化中心首演。

1987——3月▷於台北社教館推出「林懷民舞蹈工作十五年回顧展」。5月▷春季公演，發表舞者陳偉誠的《河》等作品。6月▷赴新港演出，捐出演出費，催生了「新港文教基金會」。

1988——5月▷全省巡演，《薪傳》第五度呈現。▷赴德國參加北萊茵國際舞蹈節，演出《薪傳》。參加團隊包括德國碧娜·鮑許的烏帕塔舞蹈劇場、美國模斯·康寧漢現代舞團等。9月17日▷參加澳洲建國兩百週年所舉行的史波雷特國際藝術節，演出《薪傳》。在墨爾本歌劇院做第6OO場演出，爲15週年歷史劃下句點。9月18日▷由於表演藝術大環境未見改善，雲門雖經十五年積累仍無力解決財務壓力，於澳洲演出後無限期暫停活動。

1989——7月▷林懷民編作的《今天是公元一九八九年六月八日下午四時……》（後更名《輓歌》）於台北社教館首演，由羅曼菲擔綱，成爲她舞台生涯的代表作。

1991——8月31日▷於國家劇院舉行復出首演，以《牛犁歌》揭幕，並邀《我的鄉愁，我的歌》的陳達儒、葉俊麟、文夏、蔡振南、呂泉生、陳冠華等本土音樂家謝幕。▷本季獲美國現代舞大師保羅·泰勒授權，演出其經典作品《光環》。1993年雲門再度演出他的《海濱大道》。▷雲門第一次領到政府的常態補助款。1O月▷排練場由南京東路搬到八里山上違建的鐵皮屋，約22O坪的挑高廠房。

1992——4月▷在寶琨建設公司贊助下，假台中市經國大道曲棍球場爲三萬民眾露天演出。這是雲門第一場大型戶外免費演出。9月▷復出後首度重返歐洲舞台，爲瑞士巴塞爾舞蹈節做壓軸閉幕演出。1O月▷在台北中正

紀念堂廣場爲六萬觀眾演出《薪傳》，由中國時報、慶豐集團聯合主辦，ATT集團協辦。《薪傳》巡迴新竹、宜蘭、花蓮、台東、並首次赴澎湖演出。11月▷爲《九歌》錄製的「鄒族之歌」獲金鼎獎，捐出獎金與版稅，成爲「鄒族文教基金會」第一筆母金。

1993──8月▷雲門20週年特別公演《九歌》，於台北國家戲劇院演出。

1994──10月▷《流浪者之歌》於台北國家戲劇院首演。

1995──10月▷第四度赴美，於華盛頓甘迺迪中心、紐約下一波藝術節演出《九歌》，是二十年來第一個踏上甘迺迪中心的台灣團隊，也是下一波藝術節第一個應邀的華人團體。

1996──6月▷國泰金控贊助雲門舉辦戶外大型免費演出；十三年來在台灣城鄉與百萬觀眾相會。9月▷秋季公演「黎海寧Links X世代」於台北國家戲劇院展開，演出包括新一代編舞家布拉瑞揚的《肉身彌撒》、卓庭竹的《偶缺》等作品。10月▷邀請熊衛先生指導雲門舞者太極導引。

1997──5月▷赴歐巡演，於挪威的貝爾根藝術節、柏林世界文化中心，演出《流浪者之歌》。8月▷同年二度赴歐巡演，於法國巴黎夏日藝術節、丹麥哥本哈根國際藝術節、德國漢堡夏日藝術節演出《流浪者之歌》。9月▷《家族合唱》於台北國家戲劇院首演。26日爲雲門創團第一千場公演。

1998──1月▷林懷民新作《白》，由台北越界舞團於台北社教館首演。1999年5月由雲門演出。4月▷雲門創團25週年特別公演，邀請資深舞者回團參與經典作品選演出。8月▷第一家推動「生活律動」的「雲門舞集舞蹈教室」，在台北南京館開課。迄今共成立21家雲門舞蹈教室。10月▷應碧娜·鮑許之邀，赴德國烏帕塔，在碧娜·鮑許舞團25週年藝術節，演出《流浪者之歌》。11月▷《水月》於台北國家戲劇院首演。

1999──4月▷首度赴英國，在倫敦最重要的舞蹈劇院「沙德勒之井」演出五場《流浪者之歌》。5月11日▷雲門舞集2成立，由羅曼菲擔任藝術總監，爲青年編舞家與年輕舞者拓建舞台，並赴校園及社區演出。7月▷雲門2首次主辦「青春編舞工作營」，迄今共主辦五屆，演出來自歐亞及台灣等30位新銳編舞家、32個作品。總計有170位舞者參與。8月▷赴德國，於柏林最重要的德意志歌劇院，演出《水月》。9月▷921地震隔日，林懷民與舞者前往東勢參與救災工作，後來又赴災區舉行三場戶外公演；雲門2在重建區15個鄉鎮舉行23場的演出；舞蹈教室在災區展開三年半的「藍天教室」教學計畫。12月31日▷《焚松》於台北國家戲劇院首演，與觀眾一起迎接千禧年的到臨。

2000──2月▷雲門2年度公演「春季漫遊」首度在台北新舞臺演出，發表伍宇烈的《男生》、布拉瑞揚的《出遊》、卓廷竹的《天使在嗎？》、Victoria Marks的《Dancing To Music》、張曉雄的《晶屬時代》。4月▷首度赴南美洲演出，爲哥倫比亞波哥大藝術節揭幕，演出五場《九歌》。8月▷參加雪梨奧林匹克藝術節，澳洲《晨鋒報》選爲「最佳節目」。9月▷參加法國里昂雙年舞蹈節，壓軸演出《流浪者之歌》及《水月》。10月▷邀請徐紀先生教授拳術。▷雲門2與中正大學簽訂「藝術駐校活動」合約，舞團於每年進駐校園兩週，舉辦講座、舞蹈研習、自由創作、心得交流、示範演出等藝術美學課程。隔年成爲該校正式通識課程。其後，雲門2陸續應邀於高雄醫大、弘光科大、台中一中、義守大學、東華大學、台大、高應科大、中央大學、交通大學舉辦藝術駐校活動。迄今，選修人數已近三千人。11月▷二度參加紐約下一波藝術節，演出四場《流浪者之歌》。

2001──4月▷《竹夢》於台北國家戲劇院首演。▷雲門2年度公演「春鬥2001」，於台北新舞臺演出布拉瑞揚的《UMA》、葉博聖的《影子》、伍國柱的《Tantalus》、Jo Stromgren的《發燒》，以及由王玫指導編作的《愛情故事》。5月▷雲門2赴北京，於「中國現代舞展──北京2001」演出，並赴北京廣播學院、北京大學、清華大學示範演出。9月▷首屆「國泰藝術節─雲門舞集2校園巡迴」。這項校園巡迴成爲每年常態示範演出活動，截至2008年底，在全省及外島演出超過64場。12月▷《行草》首演，由國家戲劇院、美國芝加哥大劇院與愛荷華秋劇院共同製作。這是外資首度贊助雲門。

2002──3月▷雲門2年度公演「春鬥2002」，於台北新舞臺演出伍國柱的《西風的話》與《前進，又後退》、羅曼菲《騷動的靈魂》中的獨舞《蝕》、布拉瑞揚的《百合》、俞秀青的《穿越》。5月▷赴香港文化中心大劇院演出《水月》。▷長達月餘的歐洲之旅，在德國、倫敦、布拉格演出《水月》。▷雲門2赴中國大陸，在蘇州大學、上海戲劇學院和交通大學做示範展演。▷交通部觀光協會邀請雲門2於香港「台灣風情之夜」演出。2003年，再度受邀至馬來西亞及新加坡。6月▷首度受邀赴美國舞蹈節與雅各枕舞蹈節，演出《流浪者之歌》。8月▷美國資深舞譜家瑞·庫克根據他以十年時間研究撰寫的舞譜重建《薪傳》，由美、澳、台、港四所舞蹈系八十餘名年輕舞者，於德國杜塞朵夫世界舞蹈聯盟年會接力演出。《薪傳》舞譜入藏美國紐約舞譜局，供全球舞譜界人士研究。▷11月，同年二度赴香港，演出《行草》。赴中國大陸上海藝術節，於上海大劇院演出《竹夢》。這是雲門繼1993年《薪傳》之後，再度赴中國大陸演出。一千八百個座位的劇場連滿兩場。12月▷《烟》於台北國家戲劇院首演。

2003──3月▷二度受邀前往韓國，於漢城藝術中心演出《行草》。▷雲門2年度公演在台北新舞臺舉行，邀請香港編舞家黎海寧爲舞團創作台北版全本《創世記》。5月▷二度赴挪威，以《水月》爲貝爾根國際藝術節揭幕。6月▷二度應邀參加美國舞蹈節，以《行草》爲舞蹈節70年慶揭幕。8月21日▷雲門30週年特別公演，雲門及雲門2兩團舞者同台演出《薪傳》，並發表新作《行草 貳》。台北市政府將雲門30週年特別公演當天訂定爲「雲門日」，「肯定並感謝雲門舞集三十年來爲台北帶來的感動與榮耀」。▷「藍天教室」走入全省，爲育幼院、陽光基金會、仁愛之家的大小朋友們上「生活律動」。10月▷《行草 貳》爲澳洲墨爾本藝術節揭

幕。11月▷第三度參加紐約下一波藝術節，演出《水月》。▷雲門2首齣親子舞劇《波波歷險記》於台北新舞臺首演，受到家長小朋友的熱烈喜愛。12月▷首度赴巴西，於聖保羅艾爾法劇院演出《流浪者之歌》。▷《水月》獲《紐約時報》選爲「年度最佳舞作」。

2004——2月▷雲門復出後首度赴日本東京，演出《行草》、《水月》雙舞作。林懷民捐出行政院文化獎獎金，委由雲門基金會成立「流浪者計畫」，獎助年輕藝術家赴亞洲自助旅行，開拓視野。4月▷《行草　貳》獲台新藝術獎「年度表演藝術獎」。▷雲門2「春鬥2004」於台北新舞臺舉行，演出羅曼菲的《醫院裡的春天》、伍國柱的《斷章》，布拉瑞揚的《星期一下午2：10》及Charlotte Vincent的《9 X Table》。5月▷德國巡演，於伍爾斯堡藝術節演出《行草》、《行草　貳》雙舞作；三度赴衛士巴登國際五月藝術節，演出《行草》。9月▷《烟》授權瑞士蘇黎世芭蕾舞團演出。這是林懷民的作品第一次由西方芭蕾舞團搬演，也是該團第一次邀請亞洲編舞家編排長篇舞作。秋季公演在台北國家戲劇院舉行，演出以陳映眞小說作品爲靈感之作《陳映眞·風景》，以及伍國柱作品《在高處》。12月▷赴倫敦巴比肯中心演出《竹夢》。

2005——2月▷首度赴義大利，演出《行草》。林懷民獲頒美國喬伊斯基金會文化藝術獎，獎助《狂草》創作。這是該獎項第一次頒給藝術舞蹈類得主，也是該獎項第一次頒給美國以外的人士。3月▷《白》授權荷蘭茵楚登斯舞團巡迴演出。▷《紅樓夢》第四度在台搬演。5月▷雲門2「春鬥2005」在宜蘭藝廳首演。演出羅曼菲的《愛情》、布拉瑞揚的《預見》。6月▷首度赴希臘，於雅典藝術節50週年，在古蹟哈洛·阿迪庫斯古劇場演出《流浪者之歌》。▷首度赴俄羅斯，於莫斯科契訶夫藝術節演出《水月》。11月▷《狂草》在台北國家戲劇院首演。林懷民獲《時代》雜誌選爲亞洲英雄人物。

2006——1月6日▷伍國柱病逝，年僅36歲。雲門2自2001年起與伍國柱合作，先後演出他的作品《西風的話》、《Tantalus》、《前進，又後退》、《斷章》。▷「藍天教室」上山，爲三千名偏遠山區青少年免費教授武術課。2月▷以書法爲靈感的系列之作「行草三部曲」，在香港藝術節做世界首演。3月24日▷羅曼菲病逝，得年51歲。羅曼菲早年曾爲雲門舞者，她在《輓歌》中以高難度長時間的旋轉、撼人的張力，感動了無數的觀眾，《紐約時報》評爲「壯麗大氣的演出」。雲門曾演出她的作品《羽化》與《綠色大地》，她也爲雲門2編作《醫院裡的春天》、《愛情》、《尋夢》等。▷羅曼菲的家人捐贈母金成立「羅曼菲舞蹈獎助金」，委託雲門基金會執行，鼓勵並支持有才華的年輕舞蹈表演者及創作者。4月▷春季公演，演出《白》三部曲，以及年輕編舞家布拉瑞揚與原住民歌手胡德夫首次合作的《美麗島》。▷雲門2「春鬥2006」於台北新舞臺舉行，演出羅曼菲的遺作《尋夢》、布拉瑞揚的《將盡》，以及鄭宗龍的《莊嚴的笑話》。5月▷「行草三部曲」巡迴柏林穿越藝術節。8月▷「行草三部曲」爲德國《國際舞蹈》與《今日劇場》雜誌的歐陸舞評家，共同遴選爲「2006年度最佳舞作」。11月▷林懷民與國際視覺藝術家蔡國強首度合作的《風·影》在台北國家戲劇院首演。

2007——3月▷春季公演，由雲門與雲門2聯合演出。首度邀請編舞金童阿喀郎·汗爲雲門編作《迷失之影》，雲門2演出伍國柱的《斷章》。4月▷赴香港演出「白蛇傳與雲門精華」與《白》兩套節目，雲門第14次赴香港演出。5月▷展開期七週的海外巡演，前往澳洲、德國、俄國、葡萄牙、英國、西班牙等國，演出《狂草》、《白》、《流浪者之歌》三齣舞作。雲門第八度赴澳，首度於雪梨歌劇院演出；也是雲門首度赴葡萄牙、西班牙演出；第三度赴倫敦沙德勒之井劇院演出。7月▷第六度赴中國大陸，於北京保利劇院演出「白蛇傳與雲門精華」與《水月》兩套節目，吸引當地重要藝文人士與會。9月▷《狂草》於南北美洲的蒙特婁、魁北克、紐約、渥太華、聖保羅等八個城市巡演。10月▷第四度赴紐約下一波藝術節，《狂草》爲藝術節25週年的開幕節目。11月▷《九歌》第四度在台搬演。12月▷雲門2首次舉辦「藝術駐縣」活動，兩週內在高雄縣鳥松、湖內、甲仙等13個鄉鎮社區校園，舉行25場舞蹈藝文活動。隔年二度於高雄縣舉行，並增加桃園縣駐縣。

2008——2月11日▷八里排練場失火，多年心血付之一炬。▷透過「促參法」向台北縣政府申請，於淡水中央廣播電台舊址建立以「專業·教育·生活」爲志業的雲門藝術文化園區。3月▷首辦「流浪者校園系列講座」，邀請流浪者們進入校園，與學子分享流浪旅行心路歷程。總計在全省辦67場，參與學生二萬五千人。▷雲門2年度公演「春鬥2008」在台北新舞臺舉行，演出羅曼菲的《羽化》、鄭宗龍的《變》、黃翊的《身·音》，以及林懷民首次爲雲門2編作的《鳥之歌》。九年來，雲門2已演出18位編舞家、45齣舞作，演出超過450場。4月▷首次舉辦免費推廣教育場系列演出。邀請偏遠地區學童前來觀賞。▷雲門與雲門2分赴全省大小醫院演出，作爲35場特別活動。▷前往紐約、英國、西班牙，展開爲期兩個月的海外巡演，演出《風·影》、《水月》。這是雲門二度赴西班牙，二度赴義大利。▷紐約古根漢美術館舉辦「蔡國強回顧展」，史無前例地邀請雲門參加，在法蘭克·萊特經典建築的螺旋步行道與圓形大廳，演出蔡國強與林懷民合作的《風·影》，成爲紐約備受矚目的年度藝文盛事。▷第四度赴倫敦沙德勒之井劇院，二度上演《水月》。並首度做英國巡演，前往伯明罕、曼徹斯特，以及威爾斯首府卡蒂夫、蘇格蘭的愛丁堡等地演出。9月▷雲門35週年紀念演出《花語》在嘉義表演藝術中心首演。這是林懷民第81個作品，雲門第163齣製作。同季搬演《水月》，邀請大提琴家米夏·麥斯基現場演奏，與雲門同台演出兩場。11月▷應碧娜·鮑許之邀，前往德國「北萊茵國際舞蹈節」巡演三套舞碼：全本《風·影》海外首演、《行草　貳》選粹、由黃珮華擔綱的《水月》獨舞，與巴瑞辛尼可夫同台獻演。

2009——雲門在台北、東京、倫敦、布達佩斯、阿姆斯特丹、莫斯科、北京、上海等地演出；雲門2在台灣演出84場。

轉瞬之間

劉振祥

　　八里河畔，一個小學三年級的孩子正滑著滑板車，看見從二樓走下來的林懷民，劈頭說：「我正要找你！」

　　林懷民回問：「找我什麼事？」

　　小孩說：「我的籃球掉到你的屋頂了，我想要叫你幫我拿下來。」

　　「籃球？在哪裡？」

　　「就在那呀！」

　　「喔！我看到了，你急不急著要？」

　　「也不是太急啦！等你有空好了！」

　　「那最好是現在，我現在就上去幫你拿！」

　　林懷民咚咚咚跑回家，不一會兒，見他拿出把掃把，站在原木陽台上，身體一邊移動，一邊往樓下喊說：「在哪裡？」

　　孩子在下頭指揮，球被林懷民撥下來了。他一出來，又跟孩子說：「都沒氣了，我現在必須出門，下次幫你打氣！」

　　這就是我合作了超過二十一年的雲門舞集創辦人林懷民。

　　1987年，剛退伍不久的我，幫雲門拍了十五週年的活動，沒多久，雲門就宣布暫停。三年後，從雲門復出首演《我的鄉愁，我的歌》開始長期合作。日後，我的攝影履歷裡總少不了一條拍攝雲門舞集舞作。

　　第三代雲門舞者跟我的年齡相仿，在前後台幾乎都沒有距離，彼此互相支持，一起成長。而雲門始終會在不同階段對舞者施予各種不同的再教育，舞者們很懂得從這些教育裡吸取養分，內化爲舞蹈的語彙，不僅豐富肢體的技巧，更滋潤了他們的內在，也成爲我鏡頭下最精彩的主角們。

　　1997年，我曾和雲門舞者一起進行絲路之旅。旅途中，這些舞者絕不走馬看花，特別到敦煌石窟時，舞者聽完領隊的解說後，仍不滿足，索性聘請最頂尖的學者進一步爲他們解惑；而當地主管機關也發現這些來客非比尋常，特別打開幾座平日不開放給一般旅客的石窟爲雲門舞者深度導覽。這些舞者的求知慾在在內化到他們的舞作演出，絕不只是做動作而已，而是一種從靈魂底處的融會貫通，透過身體這媒介傳遞出來的生命力，在表演藝術界裡顯得相當不同。

而一齣舞作的演出就像一齣流動的影片，攝影者必須找到最好的瞬間把它停格下來。當你看到那瞬間才按下快門，瞬間就已經消失了，除了編舞家與舞者外，沒有人知道下一個動作是什麼，攝影者得趕在每個瞬間前捕捉到畫面，還要構思舞者的姿態、情緒與背景、光線的結合，再看似近乎直覺地搶下值得停格的鏡頭。

　　很多人常問我：「拍那麼多表演藝術照片，不會覺得重複無聊嗎？」如果只是單純的影像紀錄者，早就覺得很無趣了；拍表演藝術對我來說，絕不只是鏡框畫面的複製而已，我總是試著在表演者與場域的素材組合中，進行影像的再創作，甚至常在場邊捕捉到一些畫面，試著創造出一種新視角。

　　雲門舞作經常一演再演，每次的排演或正式演出，都可以看到不同的東西。更重要的是，因為長期拍攝，我從這些舞者生嫩的學生時期，到進入雲門，而後為人父母，看到時間累積在他們肢體和臉龐上，逐漸煥發出神閒氣定的成熟之美。

　　拍攝雲門最特別的是，通常林懷民老師在開始構思一支舞作時，會先有些畫面，我多半都從這些畫面拍起，等於是為這支舞定調，某種程度也是參與了創作。對於我這攝影者，從中認識了創作者的想法，所運用的舞蹈語彙，熟悉了肢體動作的收放，跟一支舞作共同摸索、成長、形塑，能深入理解這些舞作的骨肉與神髓，這種做中學的過程，讓我浸淫其中長年不倦。

　　當我接到大塊文化郝明義先生的邀約，表示想為雲門出一本攝影集時，長達八個月的溝通期間曾調整過多次方向，重點該擺在雲門人？抑或是舞作？無論方向為何，感謝郝先生始終堅定要出這本攝影集，無視於攝影集在台灣等於票房毒藥的魔咒，更何況是表演藝術團體的攝影集？然而，也因為這些年趕上了數位化，很快整理出千張照片，至於底片時代所拍的雲門照片如汗牛充棟，我卻完全不敢回頭整理。

　　最該致謝的當然是林懷民老師。認識他超過二十年，他確實像詩人瘂弦所形容的：「他是個聰明又謙虛的人，而且靈敏、接收得快，理解得快，一直維持著文藝工作者的純樸。」

　　感謝他多年讓我跟著雲門成長並開眼界，捕捉這些美麗的東方身體，是我攝影生涯中最美好的部分。

<div align="right">二○○九年一月二十八日</div>

mark 74

前後

劉振祥的雲門影像敘事
In Between the Moments
Cloud Gate : in a photographer's memory

攝影　劉振祥
文字　嚴飛羽
設計　劉　開

責任編輯　陳郁馨
　　　　　林明月

特別感謝
雲門舞集文教基金會
陳品秀小姐

法律顧問　全理法律事務所董安丹律師
出 版 者　大塊文化出版股份有限公司
地　　址　台北市1O5南京東路四段25號11樓
www.locuspublishing.com
TEL(02)87123898
FAX(02)87123897

讀者服務專線0800-006689
郵撥帳號18955675
戶　　名　大塊文化出版股份有限公司

總 經 銷　大和書報圖書股份有限公司
地　　址　台北縣新莊市五工五路二號
TEL(02)89902588　FAX(02)22901658

版權所有・翻印必究
初版一刷 2OO9年2月
定價 新台幣5OO元

ISBN 978-986-213-106-0 Printed in Taiwan

國家圖書館出版品預行編目資料

前後　劉振祥的雲門影像敘事
In Between the Moments
Cloud Gate : in a photographer's memory
劉振祥著
初版.－臺北市：大塊文化 2009.02
228面；18×24公分 －(mark；74)
ISBN 978-986-213-106-0(平裝)
1.雲門舞集 2.攝影集

957.9　　　　　98001516